U0010572

逗陣來唱囡仔歌(III)

台灣童玩篇

康原／著　林欣慧／譜曲　王灝／繪圖

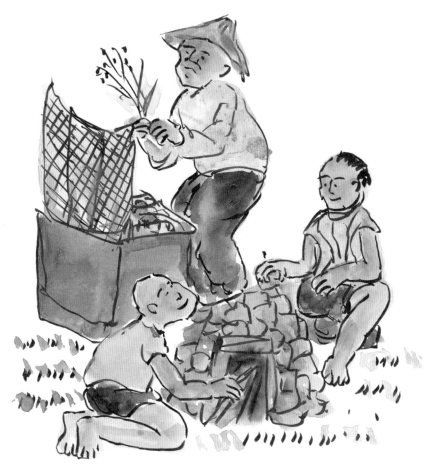

晨星出版

風吹的聲韻

岩　上（詩人）

囡仔歌的創作，如果不是用來作為歌唱的歌詞；而是純粹以歌之名，實則是直接來吟讀朗誦的，那麼它應該類屬於兒童文學的範疇。囡仔歌是台語的講法，它是兒歌或歌謠的一種，以形式來說是韻文的兒童文學。

康原寫作起步很早，以散文創作起家，之後轉向報導文學、民間文學、評論、傳記、村史、鄉志等。最近以台語詩進入新詩領域；並以台語囡仔歌進入兒童文學園地。快手快語，速度數量驚人，而且與繪圖、攝影、歌唱搭配，成效都令人注目。如此康原成為文學多觸角的章魚，源於他充沛的生命力和藝文品質的潛藏與努力，而踏入兒童文學的園地則需要另一份天質的純真和率性，加上園丁培植花木的細心和耐力。

兒童文學的作品，當然可以由兒童來創作，但實際上多數是由成人來完成。兒歌、歌謠、囡仔歌等原初都是民間傳誦後的收集，那要流傳相當久遠的時間，講究速食的現代由專業或喜愛者來創作較適合時勢和因應的需求，這也是一種時代的反映使然。

2

義大利醫生及教育家蒙特梭利（Maria Montessori 1870～1952）曾說：

兒童是敏銳的觀察者，他們能明察秋毫，看到我們無法想像的東西……他們具有觀察與吸收各種意象與行為的能力。他們不僅吸收事物的意象，也吸收事物間的相互關係。成人常以自己的意志來代替兒童的意志……

從蒙氏的話語所要了解的是，我們必須知道兒童的特質和成人不同，才能進入兒童生活領域體悟他們的感受和經驗，從而寫出適合他們需要閱讀的作品。

囡仔歌在創作基本上：取材要貼近生活，回到童年時代的感受；在表現技巧上，要有歌謠、兒歌押韻的方式，詞句簡短明朗、雙關聯想要有相似性不能隔離太遠而失去接連關係；在意境上，最重要的是童趣，率直無飾。這些原則在康原的囡仔歌裡都能確實掌握。大部分作品都以台灣早期農村生活兒童的自助式玩樂和所見所聞的事物為主，具有與生活吻合的實存感。

有一些童玩的事物，現存的還有，例如「放風箏」，現在的一部分孩子還能玩到。只是現在的風箏都買現成的，和以前的小孩使用竹片和紙糊成，其意味相差很多。

讀康原的囝仔歌除享受其韻律歌謠的樂趣外，在空間上，讓我們感受離開都會的緊張急迫而接近鄉野農村的自然曠野的舒暢；在時間上，好像又重拾已經失落了的年代的記憶，一種溫情的欣慰。

飛懸飛低飛甲滿四界／風吹吼聲親像吹水螺／飛過彼條西螺溪／巡視阮兜的土地〈放風吹〉。放風箏，相信以前的小孩都玩過，但像這樣的內容，不但重新詮釋古老童玩的存在，有了新的創意，也一貫表現了作者對鄉土的關懷；而在以台語作為書寫的內容上，提供了本土兒童語文教材上的教育選擇是有很大意義的。

對康原個人創作來說，以台語囝仔歌進入兒童文學領域是他文學生命另闢的一個空間，令人可喜。因仔歌要做到替天真的兒童吟唱出天籟的聲音是一種高度的境界，有如布農族八部合音一樣與大自然的韻律合一；「放風箏」雖然是視覺、聽覺、全身動感的活動，但它是一種天體律動的美學，屬於兒童的，也屬於成人可參與的。

4

逐風吹的老人佮囡仔

李勤岸（台灣師範大學台文所所長、台文筆會理事長、台灣母語聯盟理事長）

看過阿富汗作家胡賽尼的暢銷名作《追風箏的孩子》，相信對遐的放風吹的情景攏印象非常深刻。放風吹竟然嘛會使比賽？風吹嘛會使佇空中相戰？對咱細漢家己糊風吹佇曠野放，沿路哭路逐斷線風吹的老人來講，可能有法度想像；對現代無曠野，無風吹的囡仔，咱欲按怎予in咱經驗過的童年？

囡仔攏會愛聽老人講古，其實毋免辛辛苦苦去揣冊來唸，嘛毋免激頭殼編故事，咱只要講咱當年好耍的代誌囡仔攏真愛聽，而且一遍過一遍，聽袂厭。因為對囡仔來講，咱早前的生活，真正的故事。這个年代的囡仔真oh得想像，咱的時代汰會返爾趣味。

我個人一向對咱祖傳的囡仔歌真有意見，感覺真濟攏是咱的祖先共咱裝痟……的，干焦硬押韻硬鬥句，唸來唸去，毋知影啥物意思，嘛無啥詩教的意義。咱敢欲閣繼續共咱的囡孫裝痟……的？當然袂使！咱這代愛認真寫寡有意義的囡仔詩、囡仔歌，通來傳予後一代。

我的老朋友康原這幾冬真拚勢咧做這項功課，值得欽佩。親像阮這水的老人，大多數攏咧

5

曲跤撚喙鬚，食利息過日子矣。欲閣親像康原按呢不斷寫作，日日增進，台語文愈愈鬥搭、愈嬌氣，嘛會曉使用教育部公告的台羅拼音佮推薦漢字，實在無簡單。伊有真好的文學佮音樂素養，用來做這个囡仔歌的創作是無底揣第二个人佮伊比矣。閣伊天性樂暢，人生觀積極，這用來佇囡仔的歌詩教育是上妥當的。

這本冊有的是真正會當耍的遊戲，嘛有真濟其實是咱當年的彼个童年生活，對現代囡仔來講嘛是一款好耍的心適物仔，這攏予康原寫做好唱好聽的囡仔歌，閣由晨星出版社印甲遮爾嬌，予咱當年真散赤、講起來有點仔寒酸、可憐的日子變做真有水準起來。

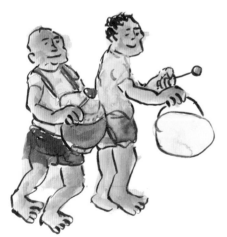

2010．4．5　寫佇台師大台文所

童玩‧詩歌與台灣文化

康原

從一九九四年由《自立晚報》出版《台灣囡仔歌的故事1、2》兩冊後，中央圖書館的台灣分館策劃我的專題系列演講，筆者走進學校校園及各種圖書館與社團，展開〈傳唱台灣文化〉及〈說唱台灣囡仔歌〉為主題的演講，唱施福珍老師的歌謠，講我透過歌謠書寫的故事，獲得許多聽眾的迴響。

一九九六年玉山社也為我出版《台灣囡仔歌的故事》，二〇〇〇年由晨星出版《囡仔歌教本》，玉山社的書獲得當年的金鼎獎之後，我也開始創作囡仔歌。二〇〇二年《台灣囡仔歌謠》、二〇〇六年《台灣囡仔的歌》，我曾在自序中說：「台灣囡仔歌是台灣人的情歌……有家鄉的風土味、童年的嬉戲記憶與成長過程的生活點滴……」筆者認為作家一定要以作品去傳遞生活經驗。

由曾慧青小姐譜曲的《台灣囡仔的歌》二十首歌，詩人向陽說：「台灣囡仔歌謠的特色，在康原筆下重新復活，台灣記憶也在這些作品中回到我們的心中。」廖瑞銘教授說：「吟唱這

些詩歌，一邊回味詩中的農村畫面，一邊感受康原記錄這塊土地的節奏，是一種享受、一種幸福。」書推出之後也獲得很好的讚賞。

二〇〇七年八月四、五兩日，在彰化縣政府教育局及文化局的支持下，分別在員林演藝廳、彰化縣政府演藝廳，辦了兩場演唱會，也獲得聽眾的欣賞，媒體報導：「康原為傳承逐漸消失的農村經驗，也為了推展母語，將詩歌譜成兒歌來傳唱……慧青的曲加入西洋音樂的和聲、爵士曲風、古典音樂的風味，卻不離台灣鄉土味……」演唱會之後，我還是努力的傳唱台灣。

二〇一〇年二月推出以動物為描寫對象的歌謠《逗陣來唱囡仔歌（一）──台灣歌謠動物篇》，這本書是以傳授小孩在學習母語之外，還要了解這些動物與人類的關係，長期生活在島上的動物，因與人有密切關係，也產生許多諺語。比如牛：就有「牛牽到北京嘛是牛」、「一隻牛剝雙領皮」、「牛聲馬喉」、「牛頭馬面」，以及摸春牛的台灣習俗等，都要透過唱歌的過程，讓孩子接觸台灣文化。五月又推出系列作品《逗陣來唱囡仔歌（二）──台灣歌謠民俗節慶篇》，透過詩歌傳唱台灣的生活與節慶。

今又推出《逗陣來唱囡仔歌（三）──台灣童玩篇》，除了喚醒童年記憶之外，讓學生認

識以前小孩的創意遊戲，特別請知名畫家王灝，以水墨畫表達農村的生活圖像。在編輯上，我們規劃：囡仔歌詞除漢字外，以教育部頒訂的台羅拼音標示，請台語教師謝金色標音，方便學習閱讀。本書歌曲由音樂教師林欣慧譜曲，精確的詮釋歌謠中的情境。書中也寫囡仔歌故事及典故、或其他延伸故事，以故事吸引小讀者或其他的閱讀者。本書以談童玩、唱歌謠、看圖像，來認識過去台灣孩子的鄉村生活。使小孩能快樂學習語言、認識土地、並培養創意，了解台灣文化進而珍愛台灣。

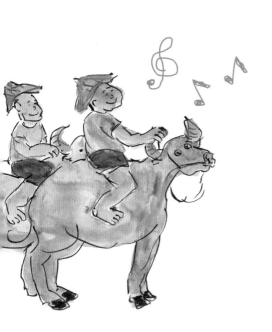

踏著音符學台語

林欣慧

台語教學在現今教育中，漸漸被重視，但困難的拼音與少量課程，很難引起孩子的興趣。康原老師找我談起其歌謠創作的理念時，我深深佩服他為台語教學所作的努力。台語的譜曲不容易，語音與節奏都必須合乎台語音調，在寫曲中，這些歌詞教育了我的台語發音，也讓我了解早期台灣童玩與文化。

以前的創作編曲的經驗從沒有接觸到台語歌謠這一塊，這對我來說是很大的挑戰，對於要朝什麼樣的方向來編曲感到非常掙扎。也許來點不一樣的配樂與編曲，可以賦予台語歌謠不同以往的感受，如一點搖滾，一點電音等。但在這些不同的音樂風格中，在口語與語音的部份仍是需要很嚴格的編寫，畢竟台語真的是一門很深的學問。

編曲深深影響一首曲子帶給人們的感覺，希望這些不一樣的風格，可以讓讀者在不同音樂中更愉悅的欣賞我們的台灣文化，也可以在傳唱中，學習到現在不容易接觸到的「古早味台語」。

最後，許多朋友的幫助讓我可以順利的錄完這四十四首有關於童玩的歌謠，最感謝在曲子中賦予聲音的林彥希老師，如果沒有她的聲音，就沒有示範的ＣＤ。

11

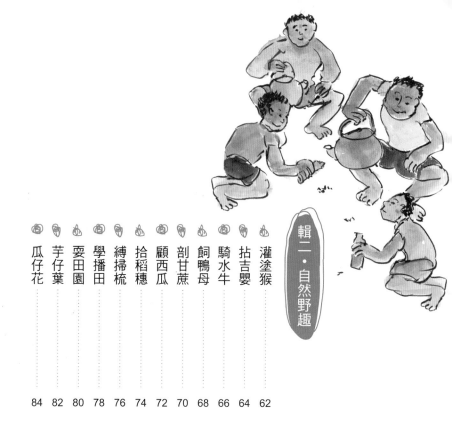

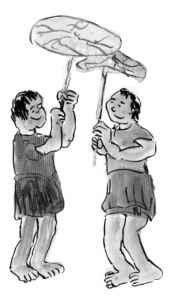

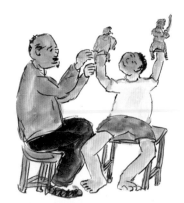

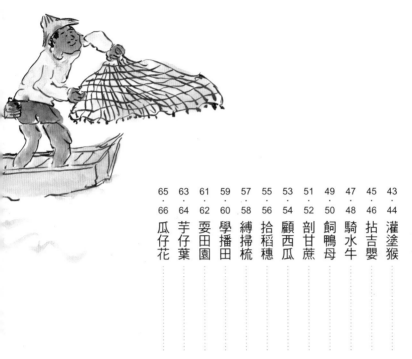

輯一
童玩遊戲

釘干樂

一樟　二芎
三埔姜　四苦苓
樟勢吼　芎勢走
芭仔柴　車糞斗

阮的干樂　上蓋硬
大力共汝釘
釘乎　汝的干樂開脛
裂做兩片　裂做兩片

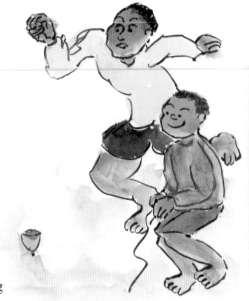

Tìng kan lȯk

It tsiunn jī khîng

Sann poo kiunn sì khóo lîng

Tsiunn gâu háu　khîng gâu tsáu

Pȧt á tshâ tshia pùn táu

Gún ê kan lȯk siōng kài ngī

Tuā lȧt kā lí tìng

Tìng hōo lí ê kan lȯk khui khing

Lit tsò nn̄g pîng lit tsò nn̄g pîng

* 干樂：陀螺。
* 芭仔：番石榴。
* 上蓋：最。
* 開腔：裂開。
* 兩爿：兩半。

小典故

俗話說：「一樟、二芎、三埔姜、四苦苓、芭仔柴無路用。」或說：「樟勢吼，芎勢走、芭仔柴車糞斗。」都在說明：做陀螺最好的木柴是樟樹，再來是芎樹，因為樟樹做的陀螺會發出聲音，芎樹做的陀螺跑起來比較快。埔姜樹、苦苓樹略遜一籌，最差的是番石榴樹。

童玩知識通

小時候玩陀螺，大部分分成兩組，然後大家一起抽陀螺，看哪一組的陀螺先倒地。會打的人，陀螺在地上旋轉得比較久；不會打的人，陀螺很容易在地上亂滾，或者轉不久。倒在地上的陀螺，就稱為「死陀螺」，只有任由對方劈擊宰割了。輸的這一方，為了避免自己心愛的陀螺被對方釘宰，可以調換一個小而硬的陀螺來代替。這時，贏的這一方，用自己的陀螺高舉過頭，對準目標向下猛擊，就稱為「釘干樂」。

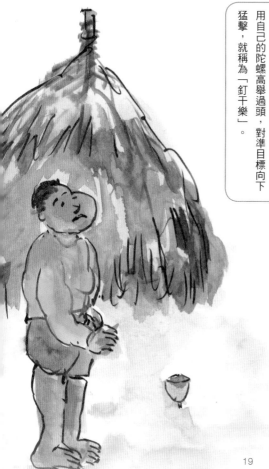

19

囡仔兄　囡仔兄
提斗箍　來走大路
輾過　青草埔
輾過　石頭路

將日頭　輾落山
輾到　天變烏
輾到　落大雨
揣無路　啊　揣無路

Tsáu táu kho

Gín á hiann gín á hiann
Theh táu kho lâi tsáu tuā lōo
Lìn kuè tshinn tsháu poo
Lìn kuè tsiòh tsâu lōo

Tsiong jit thâu lìn lóh suann
Lìn kah　thinn piàn oo
Lîn kah lòh tuā hōo
Tshuē bô lōo ah tshuē bô lōo

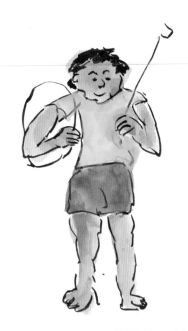

小典故

「走斗箍」又叫「揪桶箍」，這些桶箍有的來自水桶、尿桶、飯桶，其上圈住木片的鐵環，或腳踏車輪胎內的鐵圈，都可以拿來滾動，是一種很方便取得的現成玩具。詩人王灝寫過〈揪桶箍〉：「一個桶箍圓圓圓／眞趣味眞稀奇／揪過來閣揪過去／揪過大路邊／無張持／撞一下變做扁扁」，描寫滾輪圈時，把輪圈由圓撞成扁的趣味。

童玩知識通

希臘人視「滾輪圈」為有益身心的運動，西元三百年前就有專賣「滾圈」之商店。玩的人手持鐵絲，推滾輪圈並跟著跑。北美印地安人則以滾圈為進行鍛鍊射術的遊戲。後來，歐洲流行滾輪圈比賽，德國有兒童比賽在旋轉的輪圈中穿過另一邊的玩法。

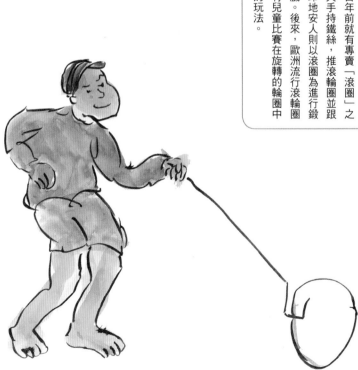

21

放風吹

風吹　風吹真勢飛
曠闊土地　是阮的
獻乎　社區囡仔放風吹
響弓　逐家講風吹

飛懸飛低　飛甲滿四界
風吹　吼聲親像吹水螺
飛過　彼條西螺溪
巡視　阮兜的土地

Pàng hong tshue

Hong tshue hong tshue tsin gâu pue
Khòng khuàn thóo tē sī gún ê
Hiàn hōo siā khu gín á pàng hong tshue
Hiáng king ta̍k ke kóng hong tshue

Pue kuân pue kē pue kah buánn sì kè
Hong tshue háu siann tshin tshiūnn tshue tsuí lê
Pue kuè hit tiâu sai lê khe
Sûn sī gún tau ê thóo tē

字詞解釋

＊風吹：風箏。

＊勢飛：很會飛。

＊響弓：風吹的別稱。

＊逐家：大家。

＊飛懸飛低：飛高飛低。

＊四界：到處。

＊阮兜：我家。

小典故

同樣是玩風吹，詩人王灝的〈風吹〉寫著：「風吹風吹天頂飛／兩支翅／兩條尾／和白雲飛做夥／和鳥仔飛相對／／有的親像一蕊花／有的親像龍一尾／有的真勢吼／親像伫歡鼓吹／／風吹風隨風飛／風若一下吹／天頂就有一隻一隻的風吹／親像牛天的蝶仔四界飛／和天頂雲去

覡相揣」。對風吹的形態做了描寫，給孩子不同的想像世界，風吹在天空與鳥、雲、蝴蝶、花，玩躲貓貓的遊戲。

童玩知識通

放風箏是童年時的甜蜜記憶，小時候住在西海岸的鄉下，風很大。我們都是自己製作風箏，各種形式都有，做好了綁上細線後，只要逆著風跑，就能使風箏逆風升空，看著風箏馭風飛翔，有種帶有成就感的快樂。現在的孩子要放風箏，都買市面已製作的成品，少了製作過程的樂趣，也無法培養出創意，有人說：「藝術源自於遊戲。」童玩該是小孩子的一種藝術創作，鼓勵小朋友自己動手做自己專屬的風箏。

行包棋

行包棋　行包棋
烏子包白子
白子包烏子
欲將對方　包乎死

佔土地　啊　佔土地
白子　佔歸盤
烏子　死了散散
逐家　緊來看　緊來看

Kiânn pau kî

Kiânn pau kî kiânn pau kî

Oo lí pau pe̍h lí

Pe̍h lí pau oo lí

Beh tsiong tuì hong pau hōo sí

Tsiàm thóo tē ah tsiàm thóo tē

Pe̍h lí tsiàm kui puânn

Oo lí sí liáu suànn suànn

Ta̍k ke kín lâi khuànn kín lâi khuànn

專注力可以調適勝負心的心理。

的行為表現更穩健專注，沉著的

密更敏捷。冷靜的對局，使孩子

理與研究中，孩子的思緒將更細

下棋要靠隨機應變的功夫，在推

如何取捨。二、敏捷的思考力：

際的思考訓練，學習如何判斷、

盤上的千變萬化，將帶給孩子實

可養成：一、清明的判斷力，棋

可出聲影響下棋的走法。學圍棋

一種教育，若看人家下棋時，不

子，起手無回大丈夫。」這也是

我們常說：「觀棋不語真君

字詞解釋

* 包棋：圍棋。
* 包乎死：圍死。
* 烏／白子：下圍棋所使用的黑
 白棋子。

小典故

童玩知識通

關於圍棋的起源，眾說紛紜，較確實的記載是春秋時期的《左傳》，就已經出現了有關圍棋的紀錄；班固的《弈旨》則被認為是世界第一部圍棋專業書籍。

下圍棋與軍事用兵相當類似，因此受到文人雅士和軍事謀略家的推崇喜愛。隨唐時代傳到日本之後相當受到歡迎，目前在歐美國家也蔚為流行，可說已經成為一種國際化的棋戲。

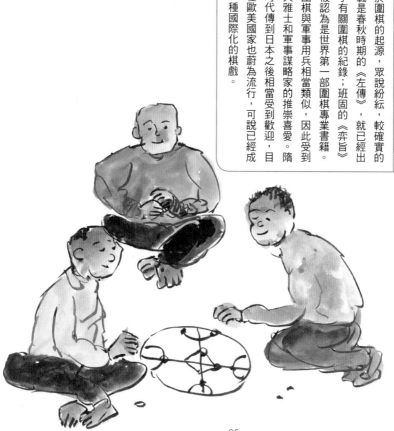

圖合字

火炭做筆　壁做紙
畫山　畫水　畫精牲
畫鳥漆白　學寫字

鼠牛虎兔　貓
龍蛇馬雞　鴨
精牲　趄對壁頂去

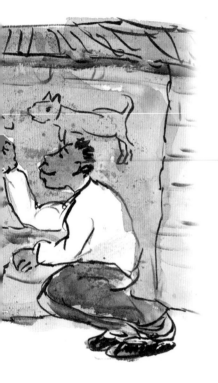

Tôo kah jī

Hué thuànn tsò pit piah tsò tsuá
Uē suann uē tsuí uē tsing senn
Uē oo tshat pe̍h o̍h siá jī

Tshí gû hóo thòo niau
Liông tsuâ bé ke ah
Tsing senn peh tuì piah tíng khì

字詞解釋

* 火炭：木炭。
* 精牲：畜生。
* 畫烏漆白：隨意塗鴉。
* 趄對壁頂去：爬到牆壁上去。

小典故

王冕小時候貧困，白天放牛，晚上讀書自修。有一天，王冕在湖邊放牛時，忽然下起一陣雨，一會兒雨停了，湖裏的荷花和荷葉被雨水沖洗得非常乾淨。王冕看了非常喜愛，於是用身上的零用錢買了紙和筆來作畫。起初畫得不好，王冕不氣餒不停地畫，最後終於愈畫愈像，就跟真的一樣。

童玩知識通

王冕因為荷花畫得很好，許多人爭著要買，他的生活便因此漸漸好轉，不用再替人放牛了。同時他的名聲也漸漸遠播，終於成為全國有名的大畫家。這個故事讓我在小時候一有空，就蹲在地上或趴在牆上學習畫圖，希望能成為一個畫家。童年時我喜歡在牆壁上，畫上崇拜的影星，或想吃的水果，有時候把飼養的牛、羊、豬、鴉也畫上去，此歌即是描寫我小時候繪畫的情形。

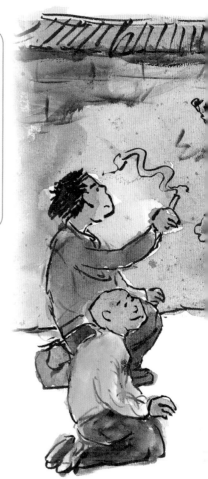

27

爛土窯

割稻機　眞趣味
落田園　剃頭毛
一目瞤　稻仔園剃光光

割稻後　上好耍
起土窯　爛蕃薯
燒的蕃薯　好滋味

Khòng thôo iô

Kuah tiū ki tsin tshù bī
Lȯh tshân hn̂g thì thâu mn̂g
Tsit bȧk nih tiū á hn̂g thì kng kng

Kuah tiū hāu siōng hó sńg
Khí thôo iô khòng han tsî
Sio ê han tsî hóo tsu bī

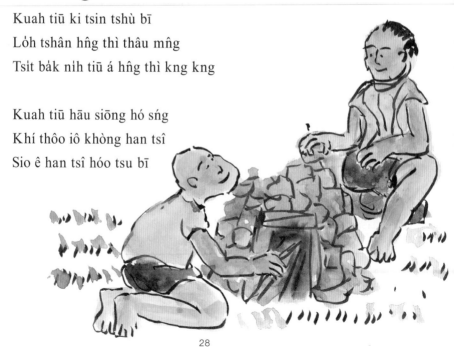

* 剃頭毛：剪頭髮。
* 一目瞤：瞬間。
* 上好耍：最好玩。
* 起土窯：建造土窯。

小典故

小學五、六年級，鄉下的孩子必須幫忙家事，水稻收割完畢後，孩子在課餘時間就會呼朋引伴到田野裏，做土窯、撿柴火、爌甘藷。一般做土窯都需要較有經驗的人主導，不然蓋到一半就會倒塌。年紀較小的就去撿柴火，還有的人去挖甘藷。等到土窯的土塊已經燒紅，放入甘藷後把土窯弄倒，蓋在甘藷上。一群人就在田野間玩起騎馬打仗或各種遊戲，一段時間後才挖出甘

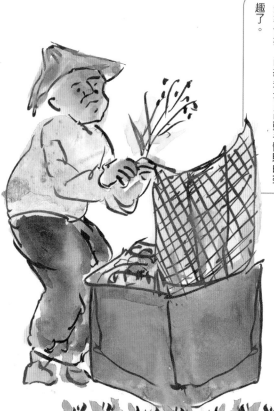

童玩知識通

爌土窯是從前每個鄉下孩子都玩過的遊戲，幾乎每個人都會起土窯，但現在的孩子，除了住在鄉下的少數人會之外，大部分都不會了。現在有許多休閒農場，都有爌土窯的活動，但都不是小孩自己動手蓋土窯，且柴火、甘藷都會事先準備好，已經失去自己動手體驗的樂趣了。

藷，享受熱騰騰的爌蕃薯美味。

放雞鴨

一放雞　二放鴨
三分開　四相疊
五扭耳　六拾起
跤手尚慢會餓死

雞仔　啼三聲
透早　趕緊行
鴨子　慢慢趖
早頓食攏無

Pàng ke ah

It pàng ke jī pàng ah
Sann pun khui sì siō thảh
Gōo giú hīnn lảk khioh khí
Kha tshiú siōng bān ē gō sí

Ke á thî sann siann
Thàu tsá kuánn kín kiânn
Ah á bān bān sô
Tsá tǹg tsiảh lóng bô

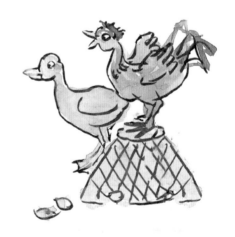

* 扭耳：拉耳朵。
* 跤手：手腳。
* 尚慢：太慢。
* 透早：一大清早。
* 趖：蛇行，慢之意。
* 早頓：早餐。
* 食攏無：都吃不到。

小典故

台灣傳統唸謠〈放雞鴨〉：

「一放雞，二放鴨，三分開，四相疊，五搭胸，六拍手，七圍牆，八摸鼻，九揪耳，十拾起。」這首遊戲歌的玩法是用小石頭三顆，一放雞就是擲下一顆石頭，二放鴨是再擲下一顆石頭，三分開是將合在一起石頭分開，四相疊是把石頭再疊起來，

五拍胸是用手輕拍胸膛，六拍手就是拍拍雙手⋯⋯邊唱邊做動作。

童玩知識通

這首遊戲歌，只寫到六緊接著寫：「跤手尚慢會餓死」是勸小孩子動作不要太慢，慢吞吞的就沒有東西吃，會餓死的。接著描寫雞啼時，就必須起床出去工作了，如果再「慢慢趖」，早餐就沒得吃了。

廟內　掩咯雞
一陣囡仔　覕相揣
覕神桌下
覕門扇邊
有人覕入去神案底
覕到賰一個
覆佇　龍柱做阿西

Iam kȯk ke

Biō lāi iam kȯk ke

Tsıt tīn gín á bih sio tsuē

Bih sîn toh kha

Bih mn̂g sìnn pinn

Ū lâng bih jip khì sîn àn té

Bih kah tshun tsıt ê

Phak tī lîng thiāu tsò a se

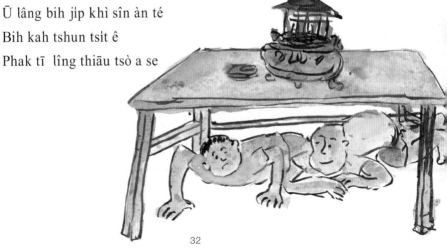

*掩咯雞：即捉迷藏。
*覘：躲。
*相揣：互相尋找。
*神案：神桌。
*覆：趴的意思。
*賰：剩下。
*阿西：有點傻里傻氣的人。

小典故

掩咯雞就是捉迷藏。先由一個人當鬼，一個人當公道人，這位公道人用手遮住鬼的雙眼，然後叫群童中的一個人站在前面，讓當鬼的猜他是誰，被猜中的人必須當鬼，沒猜中再重新猜。若每次都猜不中，公道人要放開手讓鬼看清楚，若猜不到就要當鬼，再玩下一次了。

童玩知識通

捉迷藏還有另外一種玩法：用手巾掩住鬼的眼睛，群童拖拉著鬼的雙手，然後群童齊聲問鬼：「你要食桃，或欲食李？」鬼如果說：「要食桃。」群童就起聲說：「放你去迌迌。」鬼如果說：「要食李。」群童即應聲「送你去死。」經過這些問答之後，就將鬼的身子轉一轉，自此群童爭先恐後的躲開，開始鬼捉人的遊戲。

駛火車

火車　火車　交甘蔗
烏貓　烏貓　掛目鏡
囡仔兄偷抽甘蔗
煙炊頭　摃未痛
火車頭　勾烏台
一陣囡仔企歸排
大漢囡仔頭前駛
兩條草索　分兩片

Sái hué tshia

Hué tshia hué tshia kau kam tsià
Oo niau oo niau kuà bàk kiànn
Gín á hiann thau thiu kam tsià
Hun tshue thâu kòng buē thiànn
Hué tshia thâu kau oo tâi
Tsit tīn gín á khiā kui pâi
Tuā hàn gín á thâu tsîng sái
Nǹg tiâu tsháu soh hun nǹg pîng

突，日本政府意站在糖廠的立場，把蔗農抓去關起來的「二林事件」。有日本學者曾說：「台灣的蔗糖史，就是台灣被侵略的歷史。」

小典故

有句俗話說：「第一戇，插甘蔗予會社磅。」是日治時代日本人與資本家剝削蔗農留傳下來的俗話。在那個時代，甘蔗原料的價格由糖廠決定，蔗農完全無法置喙。因此在二林地區，曾發生收集甘蔗的糖廠與蔗農產生衝

童玩知識通

台灣種植蔗糖有很長的一段歷史，在中國曾經流傳一首〈白糖甜甜〉的歌謠：「白糖甜，甜津津，甜在嘴裡，痛在心。甲午年，起風雲，中日一戰清軍敗，從此台灣割日本。」中國人只想到白糖的產地台灣，已割讓給日本人，而完全沒有談到台灣人被日本統治的感受。小時候孩子到甘蔗園去偷吃甘蔗或載甘蔗的車經過，小孩偷抽甘蔗來吃，常被那些看顧甘蔗的警衛追趕，現在回想起來也是一種童趣。

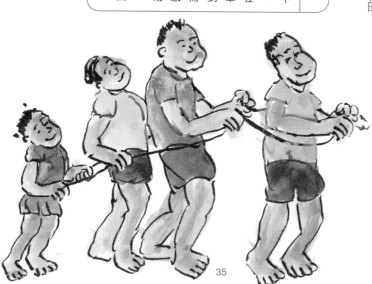

劍客

阮細漢　愛做英雄夢
走江湖無輕鬆
將竹篙　當做劍
巷仔底　刀聲劍影
為名聲　賭性命
劍客　就是阮的名

Kiàm kheh

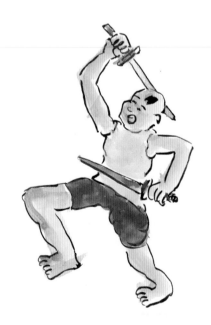

Gún sè hàn ài tsò ing hiông bāng

Tsáu kang ôo bô khin sang

Tsiong tik khoo tòng tsò kiàm

Hāng á té to siann kiàm iánn

Uī miâ siann tóo sì miā

Kiàm kheh tsiū sī gún ê miâ

小典故

劍道與武士的關係密不可分，劍道是由日本武士們發展出來的。日本地形多山，容易形成地方割據勢力；而地域相對狹窄、資源有限，又使得地方勢力對內講求合作、對外強調競爭，因此地方勢力之間容易發生衝突，專業的武士階層便應運而生。為了與環境相匹配，武士們需具有忠誠、勇猛、紀律、榮譽等品德，這些特徵都融入了劍道運動當中。

童玩知識通

在我們小時候，對日本武士的印象，大部分從看電影或漫畫書而來。當年我最崇拜的影星為三船敏郎，因此在遊戲的過程中，常扮演著武士的角色，隨便拿一支竹子當成劍，就與同學比起武來，武士除了勇猛之外，還必須講求忠誠與義氣。

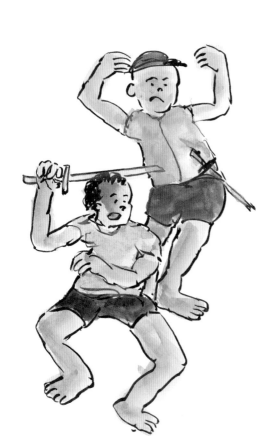

來　來　來　趕緊來
小弟的名　叫阿才
阮是弄獅王的頭手司
屈馬勢　弄獅頭　上蓋勢

看　看　看　緊來看
弄獅的齣頭　隨阮來搬
好合歹
恁家己看

Lāng sai

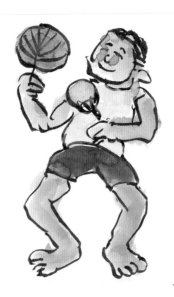

Lâi lâi lâi kuánn kín lâi
Sió tī ê miâ kiò a tsâi
Gún sī lāng sai ông ê thâu tshiú sai
Khut bé sè lāng sai thâu siōng kài gâu

Khuànn khuànn khuànn kín lâi khuànn
Lāng sai ê tshut thâu suî gún lâi puann
Hóo kah bái
Lín ka kī khuànn

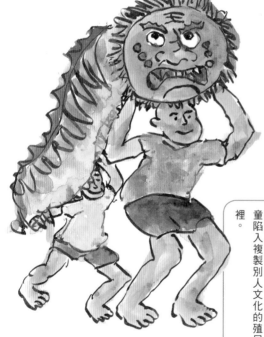

字詞解釋

* 頭手司：第一順位的徒弟。
* 屈馬勢：蹲馬步。
* 上蓋勢：最拿手。
* 齣頭：戲碼。
* 恁家己：你們自己。

小典故

新春季節有許多弄獅的活動，我曾隨興寫了一首〈弄獅〉的七字歌詞：「新正相招來弄獅，炮聲鑼聲鬧猜猜，親晟朋友笑咳咳，因仔喉仔裂西西。弄獅跤馬愛煞在，牽獅尾搖搖擺擺，弄獅功夫真利害，掌聲鼓聲鬧猜猜。四嬸婆仔趕緊來，三叔公辦桌豐沛，請恁大家做陣來，飲春酒逍遙自在。」把這種民俗活動用歌謠記錄下來，讓以後的孩子能

體會弄獅的情景。在過去的年代裡，我們也曾用管樂來表現弄獅的熱鬧情況。

童玩知識通

傳統藝術教育並非是一成不變的，如何透過本土藝術的教育，從遊戲的過程中，認識台灣人的生活與民俗、將台灣文化扎根於下一代的心靈，要靠大家的努力。尤其在這資訊快速的時代裡，外來文化透過傳播體系不斷入侵，如何保有自我文化的特色就顯得格外重要。我們不希望老是在他人文化精髓中跟進、將西方文化的符碼加諸於下一代，讓學童陷入複製別人文化的殖民主義窠臼裡。

39

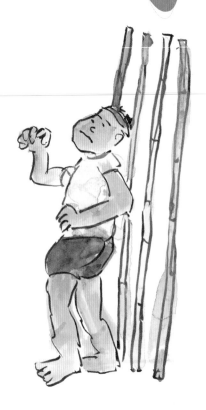

超竹篙

八支竹篙分兩排
有勇氣　來比賽
惟土跤　超起來
摔落來　上無彩
毋驚輸閣再來
若提第一　人人講阮
是超竹篙的天才

Peh tik ko

Peh ki tik ko pun nñg pâi

Ū ióng khì lâi pí sài

Uì thôo kha peh khí lâi

Siak lóh lâi siōng bô tshái

M̄ kiann su koh tsài lâi

Nā theh tē it lâng lâng kóng gún

Sī peh tik ko ê thian tsâi

40

*竹篙：竹竿。
*土跤：地上。
*上無彩：最可惜。
*毋驚：不怕。

小典故

傳說爬竿源自於農牧生活的雜技，人類的祖先在早期覓食謀生，為了採集果實或避難，爬竿、爬樹是時常應用到的勞動技能。最早的文獻記載，在春秋戰國時代，人們把攀爬竿木當作一種藝能。漢代張衡於《西京賦》中所言「都盧尋橦」，即爬竿，又稱緣竿。在少數民族地區，爬竿是一種特殊的娛樂活動，據說廣西苗族過節時會舉行爬竿比賽：在空場地立起一根光滑的長

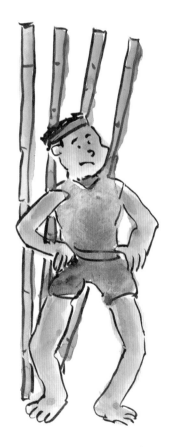

竿，頂端縛紅綢等物，凡能爬到竿頂取物，且下竿時頭朝下滑而不碰地便能站穩的男青年，會受到稱讚，並成為姑娘們愛慕的對象。

爬竿是小學時體育課的一個項目，筆者從小身體肥胖，上體育課時最怕跑步與爬竿，跑步跑不快、爬竿又臂力不夠，常爬到一半就滑下來，老師總是鼓勵再來一次，沒想到總是不能爬到頂端。若分組比賽爬竿接力，有我的這一組總是落後。因此，這首歌說我是爬竹竿的天才，是一種反諷說法。

<div style="text-align:right">

來　來　來跳水

毋驚神　毋驚鬼

目睭　眯眯

熱天　囡仔兄愛藏水

來　來　來飲水

水入喉　飽閣醉

飲涼水　無是非

水　萬歲　囡仔嘛萬萬歲

</div>

Thiàu tsuí

Lâi lâi lâi thiàu tsuí

M̄ kiann sîn m̄ kiann kuí

Ba̍k tsiu mi mi

Jua̍h thinn gín á hiann ài tshàng tsuí

Lâi lâi lâi lim tsuí

Tsuí ji̍p tshuì pá koh tsuì

Lîm liâng tsuí bôo sī hue

Tsuí bān suè gín á mā bān bān suè

字詞解釋

* **毋驚**：不怕。
* **目睭**：眼睛。
* **眯眯**：瞇著。
* **藏水**：潛水。
* **入喙**：入口。
* **閤**：又。

小典故

雕塑家余燈銓與筆者，曾經以《快樂地》為題，在新竹的中華大學，推出「詩與雕塑」的作品聯展，有一系列〈童年記趣〉的主題。其中有件作品名為〈跳水〉，是表現兩位小孩在河邊跳水的童趣。這樣的作品使我回憶起，小時候在放牛或養鴨時，都會在河中玩水，當時有許多兒童溺水而死，父母親都嚴格地管教，教小孩不能戲水，可是水對孩子來說，就是有莫名的吸引力。

童玩知識通

小時候常在水池裡玩水，當我讀到詩人陳明克〈池塘裏的笑聲〉詩句時，「一再到池邊尋找／池邊裏突然消失的笑聲／那天我伸手撈魚時／水一陣顫動立即變得死寂／／我把聽筒放進水裏／我拍打水面／要池水醒過來／水草搖晃／像死去的毛毛蟲／／我失神的抱膝蹲在岸邊／誰騷弄我的臉頰／／大肚魚輕啄我水中的影子／我聽到笑聲／分不清我還是魚」，內心充滿心有戚戚焉的感動，讓我讚嘆詩人對過去玩水的記憶，竟然可以轉化成另一種生命的哲理。

43

看戲

有人講　搬戲悾
有人講　看戲戇
戲齣攏　風聲謗影
阮將戲　看做眞正

刀聲劍影予人驚
擔心好人的性命
好人　落難阮無心晟
戲棚跤　喝眞大聲
合伊拚　拚予贏

Khuànn hì

Ū lâng kóng puann hì khong
Ū lâng kóng khuànn hì gōng
Hì tshut lóng hong siann pòng iánn
Gún tsìong hì khuànn tsò tsin tsiànn

To siann kiàm iánn hōo lâng kiann
Tam sim hó lâng ê sènn miā
Hó lâng iòh-lān gún bô sim tsiânn
Hì pînn kha huah tsin tuā siann
Kah i piànn piànn hōo iânn

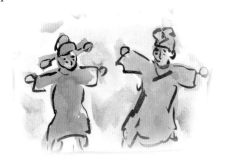

＊搬戲：演戲。
＊悾：瘋瘋顛顛。
＊戇：笨。
＊戲齣：戲碼。

＊風聲謗影：吹噓、誇張之詞。
＊予人：讓人。
＊心晟：心情。
＊戲棚跤：戲台下。
＊合伊拚：跟他拚。

小典故

俗語說：「搬戲悾，看戲戇。」意思就是說：一般人在欣賞戲劇時，總是把戲中的故事，當成是真實，其實劇情總是編劇家杜撰出來的故事，不要信以為真。小時候看戲會同仇敵愾，善良的人落難時，觀眾總是會擔心，情緒隨著情節起起落落。甚至筆者曾看過觀眾，跑到戲台上去追打演奸臣的演員，真是令人感到意外。

童玩知識通

有一首王灝的詩〈弄戲尪仔〉寫著：「細漢囡仔真趣味，學人弄尪仔做戲，要搬三國的演義，關公張飛扶劉備。」說明了小孩子因為看到布袋戲，就學人搬演布袋戲。在童年的生活裡，遊戲時也會學演歌仔戲，搬演〈梁山泊與祝英台〉或〈薛仁貴征東〉等故事。

45

講武功　阮愛少林寺
嘛想學　鶴拳的軟技
一心一意　想欲做英雄
竹枝夯咧　四界比
閃　閃閃　趕緊閃
無閃　性命危險

Pí bú

Kóng bú-kong gún ài siàu lîm sī
Mā siūnn o̍h ho̍h kûn ê nńg ki
It sim it ì siūnn beh tsò ing hiông
Tik ki giâ leh sì kè pí
Siám siám siám kuánn kín siám
Bô siám sè miā guî hiám

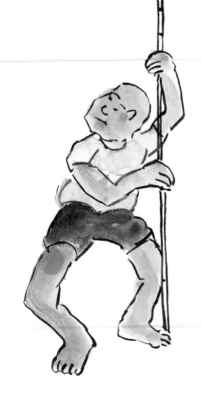

46

＊少林寺：佛寺名，以少林拳聞名。

＊鶴拳：一種拳術的名。

＊軟技：鶴拳中的技法。

＊夯咧：拿著。

小典故

中國武術屬於中國傳統文化的一環，中國人稱「國粹」，有各種不同的派別與拳種。中國武術的內容包括搏擊技巧、格鬥手法、攻防策略，在練拳的實踐過程中帶來健身的活動，還有修身養性的功能，中國武術還帶有思想的冶鍊文化特徵，以及人文哲學的意義，從中國傳入台灣的武術較有名的有少林拳與太極拳。

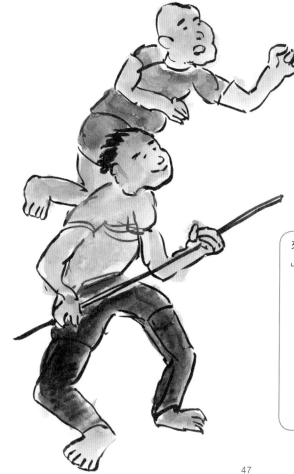

童玩知識通

一般把少林拳分成南少林派與北少林派，傳說少林拳與少林寺有密切的關係，而由少林拳產生了少林傳奇小說，如趙石之《南少林傳奇》、《火燒少林寺》等故事。有研究者認為：尊我齋主人所撰的《少林拳術秘訣》，其內容擬是小說，許多少林派的傳說，都由此而來。」

辦公伙仔

鳥合白　白合鳥
鳥　贏做序大
白　輸做序細
大的欲娶某　細的湊做粿

汝搬　娶新娘
我來　歕鼓吹
汝摃大鑼　我弄大鼓
咱兩人　公家娶一個某

Pān kong hué á

Oo kah pėh pėh kah oo
Oo iânn tsò sī tuā
Pėh su tsò sī sè
Tuā ê beh tshuā bóo sè ê tàu tsò kué

Lí puann tshuē sin niû
Gún lâi pûn kóo tshue
Lí kòng tuā lô guá lāng tuā kóo
Lán nn̄g lâng kong ke tshuā tsit ê bóo

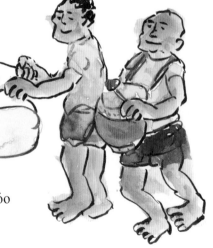

字詞解釋

* 序大：兄長。
* 序細：幼小弟妹。
* 娶某：娶太太。
* 搬：搬演。
* 歕：吹。
* 鼓吹：喇叭。
* 損：打。
* 弄：敲。
* 公家：一起。

小典故

小孩子常常經由扮家家酒來模仿大人的各種活動。結婚的儀式也是重要的模仿活動之一，在玩的過程中，小朋友會唸〈新娘〉的歌謠：「新娘，水噹噹，褲底破一孔。頭前，開店窗，後壁，賣米香。」這首歌謠除了在辦家家酒唸誦之外，也會唸著戲謔人家，若看到別的小孩褲子破了，引來大家哈哈大笑。

童玩知識通

台灣人娶新娘有吃新娘茶的習俗，新娘娶進門後，接受新娘奉茶時，會說好話：「甜茶相請真尊敬，男才女貌天生成，夫妻和好財子盛，恭賀富貴萬年興。」或說：「食茶古例本無禁，恭賀夫妻真同心，新娘入門會致蔭，子婿發財千萬金」此稱「吃新娘茶，唸四句聯」可惜，這些習俗已經慢慢失去了。

49

耍天霸王

熱天　熱甲強欲死
想著欲去買冰枝
大粒汗　細粒汗
直直滴

賣芋仔冰的來閣去
叫阮耍　天霸王彼盤字
看精精　插落去
插無著　買冰錢煞來輸輸去

Sńg thian pà ông

Juảh thinn juảh kah kiông beh sí
Siūnn tiỏh beh khì bué ping ki
Tuā liảp kuānn sè liảp kuānn
Tit tit tih

Buē ôo ping ê lâi koh khì
Kiò gún sńg thian pà ông hit puân jī
Khuànn tsing tsing tshah lỏh khì
Tshah bô tiỏh bué ping tsînn suah lâi su su khì

同學的台語為同窗。以前因家境普遍貧窮，如果有同學買一支冰淇淋，就會分給每個人舔一口。後來我寫了一首〈同窗〉的歌：「同窗親像親兄弟／做陣藏水覕／有時嘛會相創治／枝仔冰歸陣吸一支／人講：拍虎著親兄弟／相招偷掘甘藷／有時去偷釣魚／嘛有時逗陣唸歌詩」記錄吃冰的記憶，這首歌收錄於《台灣囡仔的歌》。那時候我們吃的是「枝仔冰」，俗稱「冰棒」，一支冰棒共同舔，當年也沒有帶來什麼傳染病，真是天佑窮苦人。

* 熱甲：熱到。
* 強欲死：快要死去。
* 冰枝：冰棒。
* 看精精：看仔細又精準。
* 插無著：沒打中。
* 煞來：卻。

暑假期間天氣炎熱，鄉下地方就出現一些賣冰的小販，搖著鈴鐺沿著街市叫賣。有時候小販會載著一個上面刻了「天霸王」、「大」、「中」、「小」格子的圓盤，小販轉動圓盤，小孩子就拿著一支鐵釘，往轉動的圓盤插下去，如果插中寫著「天霸王」的格子，就可以吃到特大號的冰淇淋，如果插下去只插中小的，就會因為賭輸了很失望。

51

弄布袋戲

細漢　阮愛學做戲
歕鼓吹　毋答滴
挨弦仔　毋阿嬰

學來學去　學搬布袋戲
仙 e 教阮　搬三國演義
阮煞愛著　關公合劉備

Lāng pòo tē hì

Sè hàn gún ài ȯh tsò hì
Pûn kóo tshue m̄ tah ti
E hiân á m̄ a inn

Ȯh lâi ȯh khì ȯh puann pòo tē hì
Sian e kà gún puann sam kok ián gī
Gún suah ài tiȯh kuan kong kah lâu pī

字詞解釋

* 細漢：小時候。
* 歕鼓吹：吹奏喇叭。
* 毋答滴：喇叭吹不出聲音。
* 挨弦仔：拉胡琴。
* 毋阿嬰：胡琴也沒有聲音。
* 仙e：老師

小典故

布袋戲又稱作布袋木偶戲、手操傀儡戲、手袋傀儡戲、掌中戲，是起源於十七世紀中國福建泉州或漳州，與台灣流傳的一種用布偶表演的地方戲劇類似，布袋戲偶的頭是用木頭雕刻成中空的人頭，除頭部、手掌與足部以外，軀幹與四肢都是用布料做出的服裝。演出時，將手套入戲偶的服裝中操偶表演。戲偶用布袋

童玩知識通

觀音菩薩角色的出場詩：「南海普陀自在，說法三千世界；佛法無邊無量，凡人難到蓮台」、老生出場詩：「月過十五光明少，人到中年萬事休。兒孫自有兒孫福，莫為兒孫做馬牛。」台灣布袋戲稱為四念白，出場詩傳統雖於一九八○年代有大幅度改變，但仍保留一定的對仗、平仄。自一九九○年代以降，台灣電視布袋戲除出場詩外，更延伸發展成獨特的個人詩曲，甚至主打歌曲，讓觀眾一聽到配樂演奏，就知道即將出現的角色，此種型態稱為出場詩的延伸模式。

裝入，因此有布袋戲之稱。

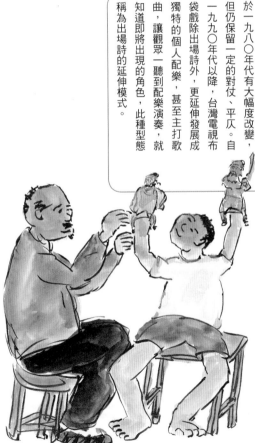

木屐弄大鼓

上愛穿木屐　走大路
將土跤　當做鼓
木屐做鼓槌

煞戲後　逐家打鼓
鼓聲　吼歸路
吼甲落大雨
害阮　沃甲糊糊糊

Bȧk kiȧh lāng tuā kóo

Siōng ài tshīng bȧk kiȧh kiânn tuā lōo
Tsìong thôo kha tòng tsò kóo
Bȧk kiȧh tsò kóo thuî

Suah hì āu tȧk ke phah kóo
Kóo siann háu kuī lōo
Káu kah lóh tuā hōo
Hāi gún ak kah kôo kôo kôo

童玩知識通

宜蘭的白米村有一個森林，在白米村的森林裡，盛產製作木屐的樹材——江某樹，因而發展出木屐產業，成為本省木屐重要供應地，因此白米村又叫木屐村，在這個村子裡還有一間木屐博物館。

小典故

木屐是我們童年時代的拖鞋，五〇年代的鄉下，廟埕常常有「拍拳賣膏藥」，或是布袋戲、歌仔戲，一群群穿木屐的小孩，散戲以後走在馬路上，深夜中木屐拖地發出的聲音，別有一種韻味，現代人一群人共同穿木屐的機會少了，再也聽不到木屐聲音了。有一次去荷蘭旅遊，有一個地區專門販賣荷蘭的木屐，這種藝品和台灣的風味很不一樣。

搖籃是帆船

嬰仔 嬰嬰睏
阮將 搖籃做帆船
船阮駛 阿母去討海
日頭若暗 著轉來

阿妹仔 阿妹仔
嬰嬰惜 嬰嬰惜
一暝 大一尺
袂使 偷放尿

Iô nâ sī phâng tsûn

Inn á inn inn khùn
Gún tsiong iô nâ tsò phâng tsûn
Tsûn gún sái a bú khì thó hái
Jit thâu nā àm tio̍h tńg lâi

A muē á a muē á
Inn inn sioh inn inn sioh
Tsit mî tuā tsit tshioh
Buē sái thau pàng liō

小典故

傳統唸謠有〈搖子歌〉：「嬰仔搖，跳過橋，嬰仔睏，一暝大一寸，嬰仔惜，一暝大一尺。」

或「嬰仔搖，搖大嫁板橋，紅龜軟燒燒，豬跤雙邊料。」這些歌謠都是母親在搖搖籃時，隨意唸出來的話語，這些話語都有押韻，唸出了做母親的期待心情。

童玩知識通

有一首〈搖金子〉的搖籃曲，寫著「搖金子，搖銀子，搖檳榔，搖豬腳，搖大餅。搖金嬰睏，一暝大一寸，嬰仔嬰惜，一暝大一尺。」這首歌謠透露出，母親照顧孩子期待成長後的報酬是豬腳、大餅、檳榔，指孩子長大後下聘時，可以享受這些禮物。因此，期待孩子趕快長大成人，才有「一暝大一寸、一暝大一尺」的想望與期待。

教一陣囡仔　拼龜拼鱉
教一陣囡仔　空思夢想
教一陣囡仔　想東創西
教到　有巧氣閣有創意

追求心內的嬌氣
教伊詩中的畫意
予聽輕鬆的　美囉律
閣有趣味的故事
攏教佃　古早好耍的代誌

Kóo tsá hóo sńg ê tāi tsì

Kà tsit tīn gín á piànn ku piànn pì
Kà tsit tīn gín á khang su bāng sióng
Kà tsit tīn gín á siūnn tang tshòng sai
Kà kah ū khiáu khì koh ū tshóng í

Tui kiû sim lāi ê suí khì
Kà i si tiong ê uē ì
Hōo thiann khin sang ê me loo lì
Koh ū tshù bī ê kòo sū
Lóng kà in kóo tsá hó sńg ê tāi tsì

字詞解釋

* 囡仔：小孩。
* 拼龜拼鱉：比喻做各種玩具或事情。
* 巧氣：有靈氣。
* 美囉律：旋律。
* 攏教佀：都教他們。

小典故

小說家校長吳櫻女士，擔任國立台中教育大學附設實驗國小時，在二○○九年邀集一些詩人為校園寫詩。筆者應邀寫了〈精神作業〉、〈樹仔公〉、〈木麻黃之歌〉三首，後來出版《寶貝樹——實小之美校園詩畫》專集。

這本專集的詩人包括陳千武、趙天儀、岩上、陳明克、陳填、莫渝、李長青、賴欣、蔡秀菊、黃玉蘭、袖子等，也選錄一些師生作品，是一本印製精美的書籍。

童玩知識通

〈精神作業〉這首詩編在《寶貝樹——實小之美校園詩畫》「歷史人文篇」中，會創作這首詩歌，是筆者因為感到台灣的教育，在升學領導教學當中，失去了創作的能力，小孩只是做為考試的機器，而詩人桓夫常說：「詩創作是一種精神作業」，此詩是呼應前輩詩人的說法，所以創作出來的作品。

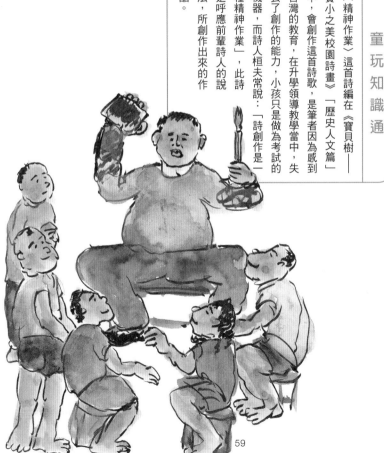

輯二
自然野趣

汝走西　阮走東
緊來　走揣塗猴空
一空一空　烏籠籠
毋知是毋是　雙砲空
掐水　灌入空
心情　變甲眞輕鬆
塗猴　一定無位好藏
看汝欲閣　變啥物猴弄

Kuànn tôo kâu

Lí tsáu sai　gún tsáu tang

Kín lâi tsáu tshuē tôo kâu khang

Tsit khang tsit khang oo lang lang

M̄ tsai sī m̄ sī　siang phàu khang

Kuann tsuí kuàn jip khang

Sim tsîng piàn kah tsin khin sang

Tôo kâu it tīng bô uī hó tshàng

Khuànn lí beh koh piàn siâ mih kâu lāng

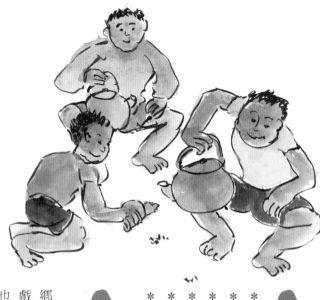

字詞解釋

* 走揣：尋找。
* 塗猴：蟋蟀。
* 烏籠籠：黑淒淒。
* 毋知：不知道。
* 無位好藏：無法藏身。
* 猴弄：耍把戲。

空。」這首歌謠筆者曾在民視「謝志偉嗆聲」節目中吟唱過，當天上節目的特別來賓還有林沉默，他也吟了另外一首蟋蟀的歌，三個大男人在節目中談童年往事，引起很多人的迴響。

小典故

蟋蟀的台語是塗猴，童年住在鄉下，灌蟋蟀是一種很有趣的遊戲，我在《台灣囝仔歌謠》中，也寫過另一首〈灌塗猴〉的歌：

「塗猴 塗猴恬恬田庄／田園底烏白鑽／開土空做眠床／覕置洞內咧梳妝／阮上愛合塗猴耍／／摃茶古來灌水／用溪水灌入空／看你欲走去陀位藏／毋是阮愛將你來戲弄／拜請 拜請 塗猴緊出

自然知識通

有一種黑蟋蟀，又名二點蟋蟀，屬中型昆蟲，體長二～三公分，這種蟋蟀，會危害農作物，稻、甘藷及鳳梨等多種作物，背部兩點黃斑為其最大的特徵。蟋蟀具保護色，喜歡躲在通風、草不高的植物叢間或草地裡。蟋蟀躲藏的洞通常不大，且雜草不多，牠們也習慣躲在樹皮、石塊或落葉枯草的縫隙間。仔細觀察蟋蟀藏身的洞口，不難發現牠們活動所留下的痕跡。

拈吉嬰

吉嬰　吉嬰　吼冽冽
汝是咧　吼啥貨
敢是咧合彼陣囡仔
覕相揣

吉嬰　吉嬰　吼冽冽
彼陣囡仔提牛車油
欲拈汝的尾溜
汝袂使閣　喝咻

Liam kit lėh

Kit lėh kit lėh háu leh leh
Lí sī leh háu siànn huè
Kám sī leh kah hit tīn gín á
Bih sio tshuē

Kit lėh kit lėh háu leh leh
Hit tīn gín á theh gû tsia iû
Beh liâm lí ê bué liu
Lí buē sái koh huah hiu

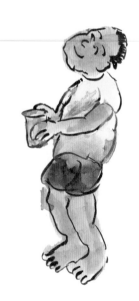

*拄吉嬰：抓蟬。吉嬰，有此讀音爲kit inn。

*吼列列：淒淒的叫聲。

*覕相揣：躲貓貓。

*拈汝的：捉你的。

*袂使：不可以。

吉嬰有人稱牠「暗晡蟬」，有一首童謠：「暗晡蟬，吼列列，吼啥事，吼要嫁，嫁陀位？嫁竹鼓，出門看查某。」

頂，竹頂無搓圓，嫁海垯，海垯無綠豆，嫁海鱟，海鱟想要飛，嫁西瓜，西瓜你要刣，嫁秀才，秀才要中舉，嫁老鼠，老鼠要挖空，嫁釣魚翁，魚翁要釣魚，嫁蟾蜍，蟾蜍要咬蚊子，嫁酒桶，酒桶要貯酒，嫁掃帚，掃帚要掃地，嫁賣雜貨，賣雜貨搖鈴瓏生，將口器刺入樹皮內吸食樹汁。

蟬是同翅目，昆蟲體型最大超過六公分，最主要的外觀特徵是：寬而短的頭部，頭上有一對炯炯的複眼，胸部背側長有類似國劇臉譜的圖案。當地棲在樹林時，兩對具透明感的翅膀弓在腹背，呈現屋脊狀。平常以植物各部位汁液維生，將口器刺入樹皮內吸食樹汁。

騎水牛

闊茫茫的青草埔
放牛食草好照顧
中晝食甲日頭落

飼牛騎牛上蓋好
廣闊的草埔好迌迌
人人叫阮是牽牛哥

Khiâ tsuí gû

Khuànn bóng bóng ê tshinn tsháu poo
Pàng gû tsiảh tsháu hóo tsiò kòo
Tiong tàu tsiảh kah jit thâu lỏh

Tshī gû khiâ gû siōng kài hóo
Khòng khuà ê tsháu poo hóo tshìt thô
Lâng lâng kiò gún sī khan gû ko

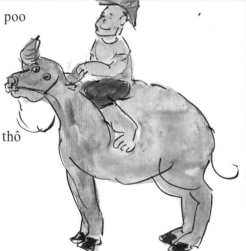

*中畫：中午。
*食甲：吃到。
*上蓋好：最好。
*迌迌：玩耍。

小典故

放牛、割草餵牛，是農村小孩的主要工作，因此從小就常常接觸到牛。父母親在教訓小孩時，也常會用牛來做比喻，比如「牛牽到北京嘛是牛」，是說你這個小孩無法教化，「濟牛踏無糞，濟人無位睏」是說人多是無濟於事的，只是互相推來推去，做事效果差。小孩子在一起時，還會以牛做謎語來猜謎，如果說：「四蕊目睭，頭前行，後壁咻。」，謎底是「駛牛」。

自然知識通

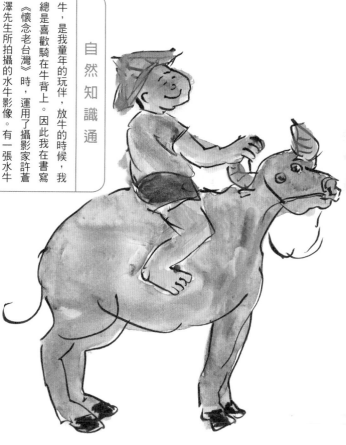

牛，是我童年的玩伴，放牛的時候，我總是喜歡騎在牛背上。因此我在書寫《懷念老台灣》時，運用了攝影家許蒼澤先生所拍攝的水牛影像。有一張水牛躺在水溝中，一位牧童幫牛潑水的畫面，那是我童年的記憶。當然也有耕田、拖車、放牛……各種和牛相關的影像，是我童年的記憶。但如今水牛已慢慢的消失在台灣農村，以後在台灣要看水牛，可能只能看圖像了。

飼鴨母

細漢　阮兜飼鴨母
人攏講　一年飼牛
兩年飼鴨
胡蠅　蠓仔無愛拍
鴨阮嘛　飼眞久
讀冊　寫字　嘛毋認輸
鴨母生卵阮上愛　拾鴨卵

Tshī ah bó

Sè hàn gún tau tshī ah bó
Lâng lóng kóng tsit nî tshī gû
Nñg nî tshī ah
Hôo sîn báng á bô ài phah
Ah gún mā tshī tsin kú
Thak tsheh siá jī mā m̄ jīn su
Ah bó senn nñg gún siōng ài khioh ah nñg

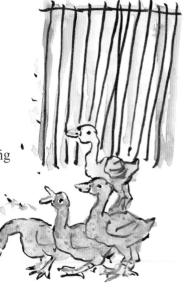

68

* 細漢：小時候。
* 阮兜：我家。
* 胡蠅：蒼蠅。
* 蠓仔：蚊子。
* 讀冊：讀書。

小典故

有一句俗話說：「一年飼牛，兩年飼鴨，胡蠅、養鴨、蠓仔無愛拍。」說明了養牛、養鴨，相對於種田是比較省力氣。如果長期做這種較輕鬆的事，養成懶散的習慣，蒼蠅、蚊子咬的時候，也懶得去打牠，這首歌主要想留下這句俗語。現在的小孩已經很少有養鴨的體驗了，養鴨撿拾鴨蛋也是一種有趣的童年回憶。

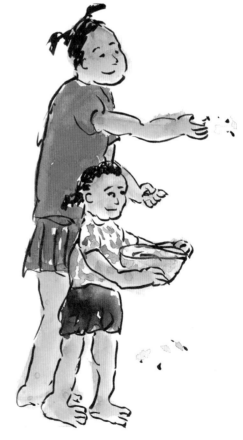

自然知識通

有一首七字歌〈飼鴨歌〉：「笨憚朋友洗腳，當然也不需要洗澡。養鴨人家一愛飼鴨，暗時欲睏無洗跤，一頓食欲兩般都自己在外生火、煮飯，每餐飯煮好頓飽，加脹五分無精差。」說明有一些後都必須吃完，有時就吃脹了肚子，因養鴨的人，把鴨子趕到田裡放養，晚上鄉下人都比較節儉，捨不得把剩菜剩飯要睡覺時，就倒在鴨舍邊睡了，不需要要倒掉。

剖甘蔗

埔里　出產紅甘蔗
甜閣脆　眞好食
一支提汝　兩籛半
食了　請汝看阮剖甘蔗
準準　一刀剖落去
分做兩半　分做兩半

Phuà kam tsià

Poo lí tshut sán âng kam tsià
Tinn koh tshè tsin hó tsiàh
Tsit ki theh lí nn̄g kho puànn

Tsiàh liáu tsiánn lí khuànn gún phuà kam tsià
Tsún tsún tsit to phuà lòh khì
Pun tsò nn̄g puànn pun tsò nn̄g puànn

字詞解釋

* **甜閣脆**：甜又脆。
* **提汝**：拿你。
* **兩箍半**：新台幣兩塊半。
* **剖甘蔗**：把甘蔗剖成兩半。

小典故

「剖甘蔗」與「壞甘蔗」都是一種遊戲。剖甘蔗就是取兩支等長的甘蔗，兩個人各選一支，然後讓甘蔗立起來，右手持刀從高而下，把甘蔗剖成兩半，看誰的本領較好，能夠一剖到底。壞甘蔗是取兩支等長的甘蔗，用目測的方法斬成三等分，看那一位能準確的斬成均等的三段，誤差最小的算是成績最好的。

自然知識通

在筆者出版的《人間典範全興總裁》一書中，第五章〈甘蔗販仔的田園生涯〉描寫傳主吳聰其賣甘蔗的生涯。當年他在賣甘蔗的過程中，遇到要來白吃甘蔗的不良少年，他運用智慧使這些少年心服口服：兩位不良少年與吳聰其打賭吃甘蔗，最後兩位少年吃的速度太慢，輸給吳聰其，只好把吃下的甘蔗付了錢，這兩位少年是講信用的。這算是這一代小孩，比較不能體會的事情。

71

顧西瓜

透早起床　巡瓜園
瓜仔歸田　滿滿是
一粒一粒　圓圓圓
西瓜皮　青青青

無張持　踢破一粒西瓜
拾起食　予阮觸嗾舌
紅肉瓜仔　甜甜甜
阮兜　今年一定會賺錢

Kòo si kue

Thàu tsá khí tshn̂g sûn kue hn̂g

Kue á kui tshân buán buán sī

Tsit liàp tsit liàp înn înn înn

Si kue phuê tshinn tshinn tshinn

Bô tiunn tî that phuàn tsit liàp si kue

Khioh khí tsiah hōo gún tak tshuì tsih

Âng bah kue á tinn tinn tinn

Gún tau kin nî it tīng ê thàn tsînn

字詞解釋

* **歸田**：整個田裡。
* **無張持**：不小心。
* **予阮**：給我。
* **觸嗂舌**：享受口福。

小典故

西瓜生長在沙質土壤中，故鄉漢寶是屬於舊濁水溪的浮覆地。

在我小時候，村莊的土地大部分都種甘蔗、西瓜、甘藷與花生。西瓜長出果實後，就必須有人在田裡看顧，不然會被宵小偷摘。

我們小時候常在瓜田裡嬉戲，小心會弄斷西瓜藤，就偷偷的將西瓜吃掉了，真是「飼鳥鼠咬布袋」，偷吃西瓜的記憶現在還存留在腦海中。

自然知識通

西瓜屬於葫蘆科的植物，原產於非洲。

西瓜是一種雙子葉開花植物，形狀像藤蔓，葉子呈羽毛狀。它所結出的果實是假果，且屬於植物學家稱為假漿果的一類。果實外皮光滑，呈綠色或黃色有花紋，果瓤多汁為紅色或黃色，鮮少有白色。西瓜的產量十分豐富，差不多每一株藤就可以結出達一百個果實。

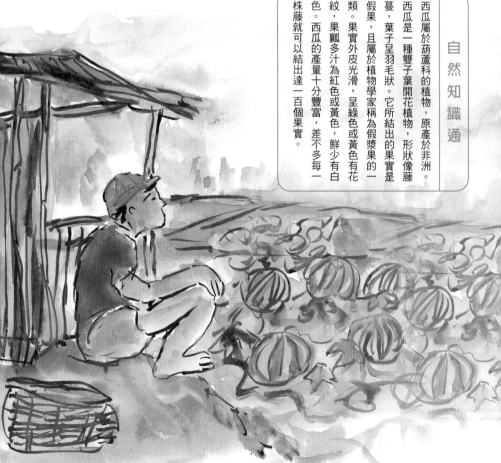

一粒米　百粒汗
積久　就會變成山
拾稻穗　愛斟酌看

一支草　一點露
阮兜　無田通好播
欲食米　拾稻穗
唯一的艱苦路

Khioh tiū suī

Tsit liap bí pah liap kuānn
Tsik kú tsiū ê piàn sîng suann
Khioh tiū suī ài tsim tsiok khuànn

Tsit ki tsháu tsit tiám lōo
Gún tau bô tshân thang hó pòo
Beh tsiah bí khioh tiū suī
Uī it ê kan khóo lōo

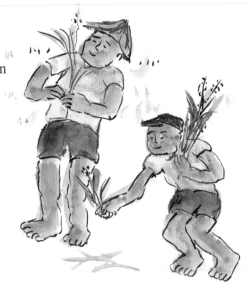

小典故

有一幅米勒的名畫〈拾穗〉，描繪一個女子撿拾麥穗，米勒想藉由畫面轉述當時農困的狀況，即使到了麥穗該收成時期，成果也寥寥無幾。即便如此，婦女們還是很努力地想從地面上撿拾多一些麥粒貼補家計。米勒當時以〈拾穗〉參加沙龍展，竟被退件，只因為執政者不想展出當時人民生活貧困的圖像。

米勒名作〈拾穗〉的情境與我小時候生活十分相似：農民在割稻的過程中，有一些稻穗落在田野間，小孩子跟在後面撿拾這些遺落的稻穗。貧窮的孩子，家中沒有自己的土地，平常也只能吃到甘藷，對稻米有著許多嚮往。於是在拾稻穗的過程中，一直想像白米飯的芳香，一天中如果能吃到一餐白米飯就是最大的享福了。

自然知識通

稻米是人類的主要糧食，據統計目前世界上可能超過有十四萬種的水稻，而且科學家還在不停的研發新的水稻，因此稻的品種究竟有多少，是很難估算的。其分類方法有以非洲米和亞洲米來作區分，不過較簡明的分類是依稻穀的澱粉成份來粗分。稻米的澱粉分為直鏈及枝鏈兩種。枝鏈澱粉愈多，煮熟後會黏性愈高。

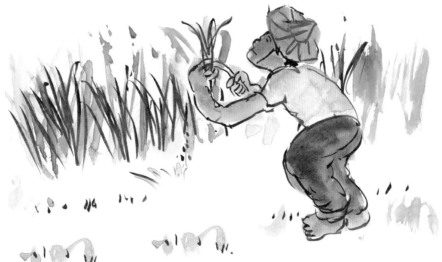

縛掃紗

溪埔底　發一寡菅芒花
白白白　花花花
花隨風　四界飛
飛入溪仔底若落雪

阿母叫阮　去割菅芒花
阮聽阿母的話
割眞濟菅芒花
阿母教阮　縛掃紗

Pa̍k sàu se

Khe poo té huat tsit kuá kuann bâng hue
Pe̍h pe̍h pe̍h hue hue hue
Hue suî hong sì kè pue
Pue ji̍p khe á té ná lo̍h seh

A bú kiò gún khì kuà kuann bâng hue
Gún thìann a bú ê uē
Kuà tsin tsē kuann bâng hue
A bú kà gún pa̍k sàu se

小典故

彰化福興有一個小村稱「掃帚厝」，因專門綁掃帚而得名。筆者的著作《人間典範全興總裁》中寫到吳聰其總裁，小時候除了幫家人綁掃帚之外，還要在城市裡賣掃帚賺錢補貼生活。他認為天無絕人之路，曾說：「一支草，一點露，一個人變一步」為了貼補家用，小小年紀就出來學賣掃帚。

自然知識通

菅芒又叫五節芒，秋冬開花，也可以拿來綁掃帚。這種花只是白茫茫一片又沒有香味，因此說：「白無芳、白無味、白文文。」無香、無味，只見一片白，既沒有美麗的枝條，所以也無人憐愛，也沒有漂亮的葉子，所以無人憐愛，台灣人即常自喻為菅芒花。一九四五年，許兩丁先生寫了一首台語詩歌〈菅芒花〉，形容清寒樸素的女孩子，命運像菅芒花一樣，沒人憐愛，只有月姑娘、風婆婆、螢火蟲來陪伴它。

學播田

阮是細漢的播田夫
戴笠仔　提秧仔
學播田　倒退嚕

一區　播了閣一區
人攏叫阮囡仔師父
學播田　嘛也當要眞久

Ȯh pòo tshân

Gún sī sè hàn ê pòo tshân hu
Tì lê á thê ng á
Ȯh pòo tshân tò thè lu

Tsı̍t khu pòo liáu koh tsı̍t khu
Lâng lóng kiò gún gín á sāi hū
Ȯh pòo tshân mā ē tàng sńg tsin kú

小典故

過去的田野生活，以人力種田也是一種詩情，詩人王灝寫過一首《村家即景》：「細雨輕雷三月天，山光掩映著嵐煙，村家此日群耕稼，戴笠穿簑播滿田。」這是對台灣三月農村的具體描繪。這首歌謠是描寫從前小孩子學播田的情形，現在的農村都已經用耕耘機播種了，很少再看見這樣的景象了。

自然知識通

水稻是台灣鄉間的主要產業，也是西部平原的主要農作之一。早年種稻，農民用牛犁田整地，一行行一步步的將水田整平，然後插秧，現在則都用耕耘機犁田。插秧一般是農夫、農婦主要的工作，在插秧之前要先育苗，早期還沒有育苗中心時，育苗工作是在田裡進行的，農民在田邊選擇一適合的地點，灑上稻種育成秧苗。

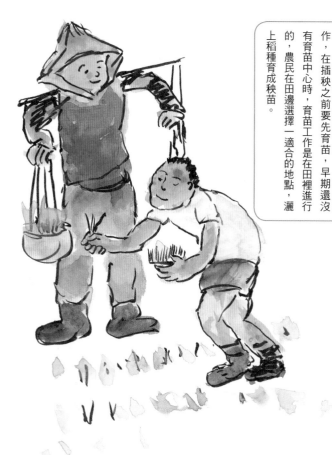

79

種青菜　挽果子
拾雞蛋　釣大魚
這是阿嬤的田庄
田園　眞好耍
飼羊仔　爌蕃薯
釣水雞　耍歸暝
耍到月娘　嘛落去
看著　一粒一粒的天星

Sńg tshân hng

Tsìng tshinn tshài bàn kué tsí

Khìoh ke nng tiò tuā hî

Tse sī a má ê tshân tsng

Tshân hng tsin hó sńg

Tshī iûnn á khòng han tsî

Tiò tsuí ke sńg kui mî

Sńg kàu gueh niû mā lòh khì

Khuànn tiòh tsit liàp tsit liàp ê thinn tshinn

細，熱時去播種。無論寒合熱，每日拚無停，拚無停，央望冬頭通收成。」

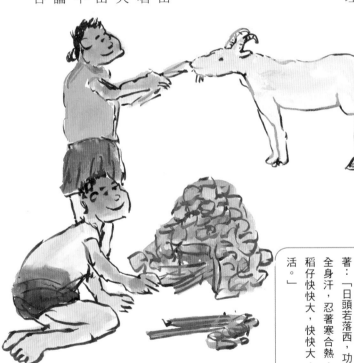

字詞解釋

* 挽：摘。
* 阿嬤：祖母。
* 飼羊：養羊。
* 爌蕃薯：用爌土窯的方式料理甘藷。
* 水雞：青蛙。
* 歸暝：整個晚上。
* 月娘：月亮。
* 嘛落去：也落下。

小典故

鄉下的孩子，通常會跑入田野去玩耍，常常聽到有人哼唱〈農村曲〉：「透早就出門，天色漸漸光，受苦無人問，行到田中央，為著顧三頓，顧三頓，不驚田水冷酸酸。」或唱：「無論風合雨，或是天晴晴，一家大合

81

芋仔葉

揣　揣啊揣
揣無彼領　中美合作的
麵粉袋　夭壽囡仔
相創治　雕古董變把戲

芋仔葉　圓圓圓
暫時做阮的褲
蓋著無毛鳥
卡袂　飛上天

Ôo á hio̍h

Tshuē tshuē ah tshuē
Tshuē bô hit niá tiong bí ha̍p tsok ê
Mī hún tē iau siū gín á
Sio tshòng tī tiau kóo tóng piàn pá hì

Ôo á hio̍h înn înn înn
Tsiām sî tsò gún ê khòo
Khàm tio̍h bô moo tsiáu
Kah buē pue tsiūnn thinn

小典故

詩人蕭蕭有一本散文集《穿內褲的旗手》，是描寫小時候朝興村的生活記憶。其中有一篇寫道：小時候穿著以當時美援的麵粉袋改成的內褲，站在升旗台上的情形。那麼多人目視著國旗上升，身為升旗手是多麼尊榮的工作，而穿著麵粉袋做的內褲，卻是多麼的卑微，這是小孩子內心的衝突，這首歌謠企圖記錄穿麵粉袋內褲的童年生活。

自然知識通

當年沿海地區的小孩，總是成群結隊，去海邊或池塘玩水，在玩水時，都是脫光衣服才下水，並請一位年紀較小的同伴看著衣服，否則會有其他小孩，偷偷的把衣服收走。有時候假如沒有人看顧，被收走後要回家時，就會去拿芋仔葉掩蓋住重要部位。現在的小孩要玩水，都會穿泳褲，不會再有這種情況發生了。

瓜仔花

草莓好食攏袂酸
踅甲　旺山果子園
奇奇怪怪的金瓜
閣有　匏仔開白花

瓜園的磅空　眞青翠
大粒瓜　細粒瓜
黃色花　白色花
予阮　看甲目睭花　花花

Kue á hue

Tsháu m̄ hó tsiȧh lóng buē sng
Sėh kah ōng suann kué tsí hn̂g
Kî kî kuài kuài ê kim kue
Koh ū pû á khui pėh hue

Kue hn̂g ê pōng khang tsin tshinn tshuì
Tuā liȧp kue sè liȧp kue
N̂g sik hue　pėh sik hue
Hōo gún khuànn kah bȧk tsiu hue hue hue

字詞解釋

* 袂酸：不會酸。
* 踅甲：轉到。
* 匏仔：蒲瓜。
* 磅空：隧道。
* 看甲：看到。
* 目睭：眼睛。

小典故

觀賞用的南瓜園是屬於比較特殊的景觀，我們一群詩人，走在觀賞的南瓜隧道中觀察與感受，每個人認真思考，捕捉作詩的靈感，把南瓜隧道當成人生的路，置入其中做追尋。有位朋友蔡榮永寫著：「……觀察／我的感覺／感覺／我的感動／感動／我的思考／思考／我的夢想／／一顆顆的南瓜／隨風飄動的美適性／是真的／不是假的。」這樣的語言是走過南瓜隧道所產生的，詩是從生活中產生的。

自然知識通

南瓜是葫蘆科南瓜屬的植物。因產地說法各異，又名麥瓜、番瓜、倭瓜、金冬瓜，台灣話稱為金瓜，原產於北美洲。南瓜在中國各地都有栽種，日本則以北海道為大宗。嫩果味甘適口，是夏秋季節的瓜菜之一。老瓜可作飼料或雜糧，所以有很多地方又稱為飯瓜。在西方，南瓜常用來做成南瓜派，即南瓜甜餅。南瓜瓜子則可以做成零食。

水圳邊

白雲蓋藍天
園內有驚鳥仔的紅旗
溝仔邊
囡仔時代的記持

田岸路　水圳邊
拈田嬰　騎水牛
掠水雞　一年過了
閣一年……

Tsuí tsùn pinn

Pėh hûn khàm nâ thînn

Hng lāi ū kiann tsiáu á ê âng kî

Kau á pînn

Gín á sî tāi ê kì tî

Tshân huānn lōo tsuí tsùn pinn

Liam tshân inn khiâ tsuí gû

Liảh tsuí kue tsit nî kuè liáu

Koh tsit nî

紅旗插在田野裏，主要的功能是代替稻草人驚嚇麻雀。中影公司拍過一部電影《稻草人》，故事背景是一九四〇年代，描寫兩個佃農兄弟，撿到未爆彈，送給日軍邀功卻被日人喝斥，後來投入海中意外爆炸，炸死很多魚，兩人便帶了滿滿的魚回家。這部片對日治時代的統治者與被統治者，有很深入的描繪，呈現出日治時代，台灣庶民生活的悲歡。

小典故

字詞解釋

* 溝仔邊：河邊。
* 記持：記憶。
* 拈田嬰：抓蜻蜓。
* 掠水雞：抓青蛙。

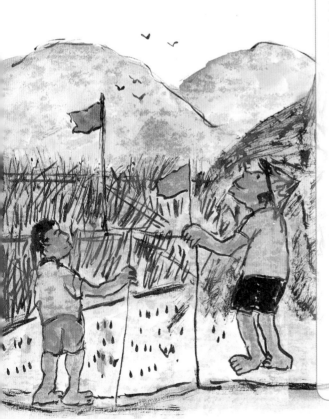

童玩知識通

在台灣的歷史上，一八九五年被清朝出賣給日本人統治，民間有一首歌謠寫著：「鴻章下關去寫字，尾省台灣寫乎伊，咱予清朝賣去死，害咱艱苦五十年。」這樣的四句歌謠，已經證明了清朝政府並不珍惜台灣，因此，台灣的一些有志之士才會成立「台灣民主國」來抗拒日人的統治，並以黃虎旗為國旗。姚嘉文寫了一部小說《黃虎印》，記載著這段歷史。看到田野中的紅旗，使我回想起日本時代紅色太陽的記憶。

芋仔葉　圓　圓圓
為阮　遮日頭
芋仔葉　青　青青
為阮　擋雨滴

一年遮了　閣一年
風風雨雨　過三更
芋傘　有情閣有義
陪阮度過　散赤的囡仔時

Ôo suànn

Ôo á hiòh înn înn înn
Uī gún jia jit thâu
Ôo á hiòh tshinn tshinn tshinn
Uī gún tòng hōo tih

Tsit nî jìa liáu koh tsit nî
Hong hong ú ú kuè sann kinn
Ôo suànn ū tsîng koh ū gī
Puê gún tōo kuè sàn tsiah ê gín á sî

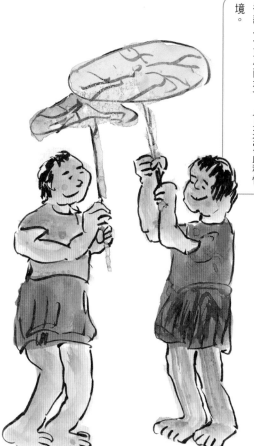

把芋葉當成雨傘是童年深刻的記憶，早年在戶外遊戲或放牛時，若西北雨來了，除了躲在樹下之外，小孩子會去摘一片姑婆芋的葉子來當傘。有時候天氣炎熱，也可用芋葉遮太陽。此首歌記錄著童年的生活：「芋仔葉　圓圓／爲阮　遮日頭／芋仔葉　青　青青／爲阮　擋雨滴……」寫出了芋葉的形狀與功用，欲傳遞這種生活經驗。

字詞解釋

* 日頭：太陽。

* 遮了：遮完。

* 散赤：貧窮。

小典故

自然知識通

寫詩的技巧有賦、比、興，但需要透過語言文字去表達，在書寫過程中要借用具體的意象，去書寫抽象的觀念，有一首七字詩〈雨傘〉寫著：「一支雨傘圓輪輪，夯懸夯低遮娘身，真久無看娘仔面，即馬看著定倍親。」用雨傘的意象去寫一對情侶共撐一把傘，表現兩個人的感情，有一首風靡大街小巷的台語流行歌〈一支小雨傘〉，也是描寫此種情境。

阮兜有一塊田地
水窟　一個一個有卡低
水雞有夠濟
阮上愛掠土蚓
去釣水雞
這水雞有夠戇
食著釣勾　猶閣亂亂縱

Tsuí ke

Gún tau ū tsit tè tshân tē

Tsuí khut tsit ê tsit ê ū kah kē

Tsuí ke ū kàu tsē

Gún siōng ài liàh tôo ún

Khì tiò tsuí ke

Tse tsuí ke ū kàu gōng

Tsiàh tiòh tiò kau iáu koh luān luān tsông

＊水雞：青蛙。

＊阮兜：我家。

＊水窟：水池。

＊有夠濟：很多。

＊掠土蚓：抓蚯蚓。

＊戇：傻。

＊亂縱：亂闖。

小典故

水雞就是青蛙，有人稱牠「田蛤仔」，青蛙從小到大的生長過程，有許多不同的稱呼，如：大肚關仔、奄未仔、田蛤仔、水仔、水雞、四腳仔、水雞古等，這些名稱都是指青蛙。詩人黃勁連寫過一首〈田蛤仔〉：「田蛤仔牽金線／嗊知熱嗊知寒／騎白馬坐金鞍／跳過水田／一籠激甲散散」。岩上說：「青蛙屬於冷血動物，不知冷熱。『騎白馬坐金鞍』是青蛙在田裡跳來跳去的誇張聯想：『一籠激甲散散』是一種揶揄意味。」

自然知識通

在農村長大的孩子，童年一定釣過青蛙。這些青蛙常在田野裡或河溝間出沒，我們常用細繩子綁著蚯蚓，引誘青蛙來捕食，青蛙上釣後就拿來把玩。有一些調皮的孩子，會把青蛙放入女生的衣服裡，讓那些女孩子哇哇叫，嚇得花容失色。

釣魚

合小弟　逗陣去釣魚
坐佇水溝邊　釣眞久
浮動　攏毋搖
大尾　毋食釣
細尾　雀雀趒
阮招小弟　緊轉去
轉來去　學做戲

Tiò hî

Kah sió tī tàu tīn khì tiò hî

Tsē tī tsuí kau pinn tiò tsin kú

Phû tāng lóng m̄ iô

Tuā bué m̄ tsiàh tiò

Sè bué tshiàk tshiàk tiô

Gún tsio sió tī kín tńg khì

Tńg lâi khì ỏh tsò hí

過去釣魚總是野釣，但現在
已經企業化了，有釣魚場、海釣
場。在我的記憶中，小學五年級
時，我到外公家去，舅舅帶我去
一個池塘釣魚，忽然間舅舅拔腿
就跑，我卻愣住了站著。有一位
中年男人抓住我說：「猴死囡仔
敢來偷釣魚！」後來，這位中年

小典故

字詞解釋

* 合小弟：和弟弟。
* 逗陣：一起。
* 浮動：浮標。
* 攏毋搖：都不會動搖。
* 毋食釣：不吃餌。
* 雀雀趒：跳來跳去。
* 招：邀。
* 緊轉去：快回去。

自然知識通

釣魚是鄉下小孩的一種遊戲，當年的釣
具都是自己製作的，釣鉤用鉛線磨，線
用肥料袋縫口的線，當年的釣
用休息的時間，兄弟或同學一
起到海邊、池塘或水溝旁去釣
魚，往往守候一個下午。這句
俗語：「大尾　毋食釣／細尾
雀雀趒。」說明了一些
魚蝦，都圍繞著餌的旁邊
繞來繞去。當年河中有許
多魚可以釣，
如今已經沒
有什麼魚可
釣了，可見
河川遭受污染
的程度。

礁溪　溫泉濟
山仔跤　金棗的產地
騎鐵馬　四界趖
欣賞野鳥　天頂飛

坐恬　鴨母船頂
食燒酒螺　毋是
大舌　嘛興啼
愛看空中網魚的特技

Tsē tsûn bāng hî

Ta khe un tsuânn tsē
Suann á kha kim tsó ê sán tē
Khiâ thit bé sì kè sėh
Him sióng iá tsiáu thinn tíng pue

Tsē tiàm ah bó tsûn tíng
Tsiảh sio tsiú lê m̄ sī
Tuā tsih mā hìng thih
Ài khuànn khong tiong bāng hî ê tik ki

* 溫泉濟：溫泉多。
* 山仔跤：宜蘭的一個村莊聚落。
* 四界趖：到處轉來轉去。
* 坐帖：坐在。
* 母是：不是。
* 大舌：講話結結巴巴。
* 嘛興啼：也愛講話。

小典故

現代詩人協會舉辦「詩與休閒農業的對話」，去了宜蘭的農場，有一個地方稱為「時潮」，我參與這次活動回來，寫了這首歌，因那個地方可以坐在鴨母船上網魚，而同行的詩人莫渝的〈鴨母船〉寫著「篙，輕輕的撐著/船，緩緩的前進//篙，簡

單的長竹竿/船，巡視圈圈還硬朗//小小水池，原本一畦稻田/接著鴨群活動場域/半世紀不到，歲月嬗遞中/見證滄海桑田//水面盡是清澄/船名不像好聽的戎克船/卻是道地的鄉間味/曾經的滄桑都寫在年近四十的船板，以及/化身舟子的主人臉上。」我們都用詩與歌來記錄這趟旅遊。

自然知識通

漁村的漁民至海邊石縫鬼集小螺，提供給店家做燒酒螺。店家以糖、醬油、中藥包、大蒜、蔥、香油、九層塔、辣椒鹵煮小螺，煮熟後放置攤位販售，可以買回來搭配茶酒。以螺大小及辣味分類，分：小辣、中辣、大辣、麻辣，分杯出售。食用者以嘴吸食螺肉，附以牙籤挑挖螺殼內的餘肉。燒酒螺不可與西瓜、柿子同吃，以免消化不良。

95

炮打烏龜

阮兜　彼隻大水牛
恬大路　炊一床烏龜
歸陣囡仔爭做夥
拾一粒大炮插入粿

點香　引火
碰——炮聲予人驚
烏龜粿　彈四散
一陣囡仔　覕咧看

Phàu phah oo ku

Gún tau hit tsiah tuā tsuí gû
Tiàm tuā lōo tshue tsit sn̂g oo ku
Kui tīn gín á tsinn tsò hué
Khioh tsit liȧp tuā phàu tshah jip kué

Tiám hiunn ín hué
Pòng phàu siann hōo lâng kiann
Oo ku kué tuânn sì suànn
Tsit tīn gín á bih leh khuànn

*恬大路：在馬路上。

*炊一床烏龜：水牛排放牛屎，戲稱為「製作烏龜粿」。

*歸陣：整群。

*做夥：在一起。

*覘咧看：躲起來看。

小典故

路上的牛屎，也是鄉下小孩的童玩。當年只要發現馬路上有牛糞，就會招朋引伴，找來一些鞭炮，將鞭炮插在牛屎上，然後用火引燃鞭炮，使牛屎爆炸、糞便四處飛揚。有時候故意躲在一邊，等路人通過才引爆，小孩躲在一邊看牛屎濺在行人身上，大家笑得東倒西歪，真是頑皮的小孩。

自然知識通

談到馬路就會想到以前農村的交通，傳統歌謠曾用這樣的句子描寫交通情況：「時代交通足歹路，大溪無橋舖竹箍，上山落嶺真甘苦，專是竹跤墓仔埔。」或吟誦「早時大路造無透，專是大圳合水溝，疲田拋荒發菅草，路邊全部種林投。」這些唸謠記錄著鄉下的情景。

火金姑　火金姑

飛落土　鑽入去草埔

敢是揣無路

予阮掠入　玻璃罐仔底

爁一下　爁一下

來照　阮的烏暗路

掠火金姑

Liáh hué kim koo

Hué kim koo hué kim koo

Pue lóh thô tsǹg jip khì tsáu poo

Kám sī tshuē bô lōo

Hōo gún liáh jip po lê kuàn á té

Sih tsit è sih tsit è

Lâi tsiò gún ê oo àm lōo

字詞解釋

* 掠火金姑：抓螢火蟲。
* 敢是：是不是。
* 揣無路：找不到路。
* 予阮：被我。

小典故

火金姑的傳統唸謠很多，各地的唸法大同小異，有一首〈火金姑〉這樣唸著：「火金姑，來食茶，茶香香，果子紅，大妗做

媒人，做陀位？做大房，大房人刣豬，二房人刣羊，拍鑼拍鼓娶新娘，新娘長燕尾，舉煙噴息燈火，舉白扇使目尾。」另一首短短的「火金姑，來食茶，茶臭破，龍眼官，開雨傘，叫你來看。」小時候抓螢火蟲都會唱著這些唸謠。

自然知識通

文獻記載螢火蟲約有兩千餘種，依幼蟲生長的環境，可區分為：水生螢火蟲、陸生螢火蟲及半水生螢火蟲等三大類。其中以陸生螢火蟲的種類及數目最多，約佔世界螢火蟲九十五%以上。根據台大昆蟲系研究指出，水生螢火蟲有黃胸黑翅螢；陸生的有紋螢、橙螢及山窗螢等；而台灣唯一的半水生螢火蟲──鹿野氏黑脈螢，在北部地區的烏來地區可以看到。

99

漢寶園　眞好耍
飼雞飼鴨來生蛋
漢寶園　好所在
報予　親晟朋友知
來海邊　聽風聲　看海鳥
恬大埕　拍干樂兼爌窯
入水窟　摸蜊仔兼洗褲
漢寶園　鹿港的隔壁庄
離王宮無遠　蚵煎合魚湯
暗時食甲天光　實在眞好耍

ㄅㄞ灣ㄅㄚ寶園

Tâi uân Hàn pó hn̂g

Hàn pó hn̂g tsin hó sńg

Tshī ke tshī ah lâi senn nn̄g

Hàn pó hn̂g hó sóo tsāi

Pò hōo tshin tsiânn pîng iú tsai

Lâi hái pinn thiann hong siann khuàn hái tsiáu

Tiàm tuā tiânn phah kan lo̍k kiam khòng iô

Ji̍p tsuí khut bong la á kiam sé khòo

Hàn pó hn̂g lo̍k káng ê keh piah tsng

Lî ông king bô hn̄g ô tsian kah hî thng

Àm sì tsia̍h kah thinn kng si̍t tsāi tsin hó sńg

字詞解釋

*漢寶園：地名，包括彰化縣的

新寶、漢寶、福寶。

*親晟：親戚。

*王宮：即彰化縣的王功。

*食甲：吃到。

小典故

一九九一年在漢寶國小的南邊，蓋起了一棟現代化的玻璃工廠「台明將股份有限公司」，總經理林肇睢熱愛公益，買下漢寶休閒農場，更名為「台灣漢寶園」，現規劃為童謠館、童玩館、傳統文化及生態園區，讓孩童體驗海邊的生活，此歌是為此園區所寫的作品。

自然知識通

漢寶是筆者的故鄉，筆者曾為故鄉寫過《野鳥與花蛤的故鄉》、《漢寶村之歌》兩本書，又邀請攝影家林躍堂拍攝《康原的故鄉漢寶》、《漢寶家園》兩本影集。這個地方本是舊濁水溪的浮覆地，日治時期名為八洲村，戰後漢寶園區分成三個村莊：新寶、漢寶、福寶，本是傳統的農畜牧之地。芳苑鄉漢寶濕地，是亞洲四大濕地之一，目前這裡展開鳥類保育、植栽綠化、海中生物培育、本土烏龜收留等工作，成效良好。

農場的料理　好滋味
瓜仔雞　甘　閣甜
蒜仔花　青　青青
Me lóng瓜　圓　圓圓
炒豆腐　清香味
紅龜粿　Q閣鮮

Lông tiûnn tsiảh liāu lí

Lông tiûnn ê liāu lí hóo tsu bī

Kue á ke kam koh tinn

Suàn á hue tshinn tshinn tshinn

Me lóng kue înn înn înn

Tshá tāu hū tshing phang bī

Âng ku kué khiū koh tshinn

小典故

筆者所描寫的這個農場在宜蘭縣的「民壯圍」，當年由吳沙率員開墾，爲酬謝開墾有功的壯民，就將土地分贈給他們，故稱民壯圍。壯圍鄉蘭陽溪下游的沖積沙質壤土是非常適合哈密瓜生長的環境，日照充足、排水良好、日夜溫差大，加上海洋性氣流調節，都是種植哈密瓜的有利條件。每年的六、七月是哈密瓜盛產的時節，爲了推廣壯圍的美味哈密瓜，壯圍鄉農會每年均舉辦熱鬧滾滾的哈密瓜節活動，

除了精彩的表演節目與競賽活動外，各形各色的瓜果展示更是活動的主角。

自然知識通

哈密瓜又稱：嘉寶瓜、me lóng 瓜，屬蔓藤植物。果實爲一種甜瓜，呈圓形或橢圓形，瓜的頂端稱爲「臍」，爲花冠所留下的痕跡。果肉香甜，有薄皮與厚皮等多樣品種，味皆甘美。多產於哈密盆地、吐魯番窪地一帶，故稱爲「哈密瓜」。

卷三
♪ 看樂譜
唱囡仔歌

釘干樂

作　詞：康　原
曲／編曲：林欣慧
演　唱：林彥希

CD 01 · 02

♩ = 100

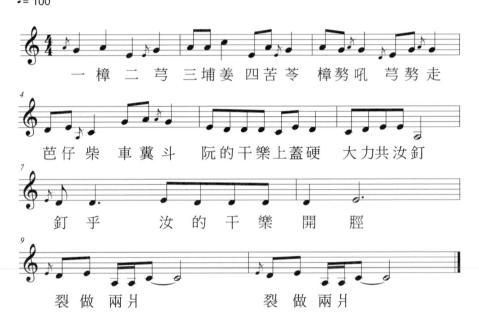

一樟 二苧 三埔姜 四苦苓　樟勢吼 苧勢走

芭仔柴 車糞斗　阮的干樂上蓋硬　大力共汝釘

釘乎　　汝 的 干 樂 開 腔

裂 做 兩 片　　　裂 做 兩 片

走斗箍

作　　詞：康　原
曲／編曲：林欣慧
演　　唱：林欣慧

CD 03 · 04

♩ = 106

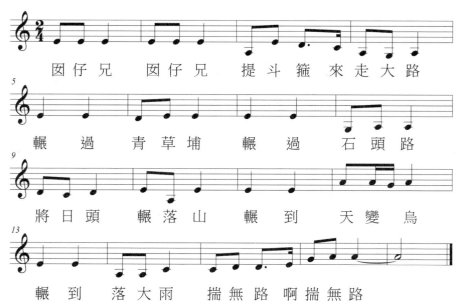

囡仔兄　囡仔兄　提斗箍　來走大路

輾　過　青草埔　輾　過　石頭路

將日頭　輾落山　輾　到　天變烏

輾　到　落大雨　揣無路　啊揣無路

放風吹

作　詞：康　原
曲／編曲：林欣慧
演　唱：林欣慧

CD 05・06

♩= 110

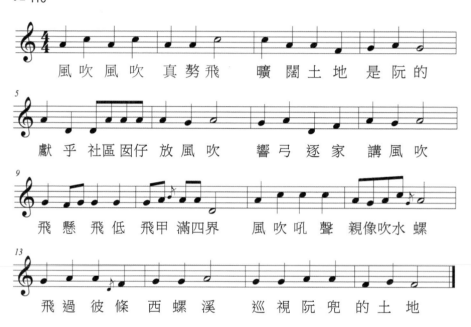

風吹 風吹 真勢飛　曠 闊 土 地 是 阮 的

獻 乎 社區 囝仔 放風 吹　響 弓 逐 家 講 風 吹

飛 懸 飛 低 飛甲 滿四界　風 吹 吼 聲 親像吹水 螺

飛過 彼 條 西螺 溪　巡 視 阮 兜 的 土 地

行包棋

作　　詞：康　原
曲／編曲：林欣慧
演　　唱：林彥希

CD 07・08

♩ = 95

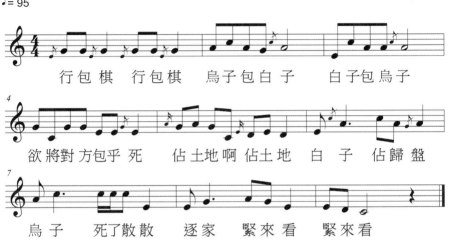

行包棋　行包棋　烏子包白子　白子包烏子

欲將對方包乎死　佔土地啊佔土地　白　子　佔歸盤

烏　子　死了散散　逐家　緊來看　緊來看

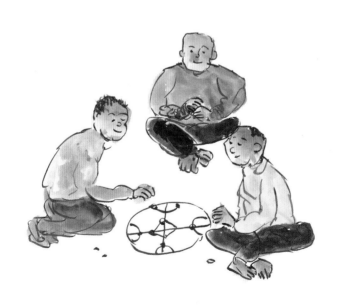

圖合字

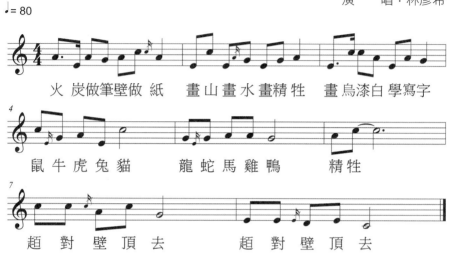

作　詞：康原
曲／編曲：林欣慧
演　唱：林彥希

CD 09 · 10

♩ = 80

火　炭做筆壁做 紙　　畫山畫水畫精牲　　畫烏漆白學寫字

鼠 牛 虎 兔 貓　　龍 蛇 馬 雞 鴨　　精牲

趖 對 壁 頂 去　　　趖 對 壁 頂 去

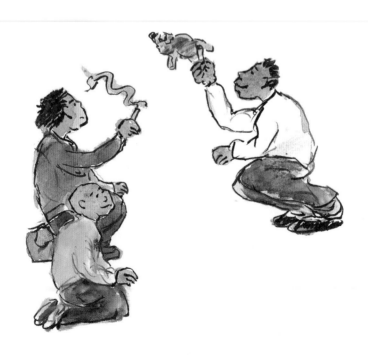

爌土窯

作　詞：康原
曲／編曲：林欣慧
演　唱：林彥希

CD 11 · 12

♩ = 100

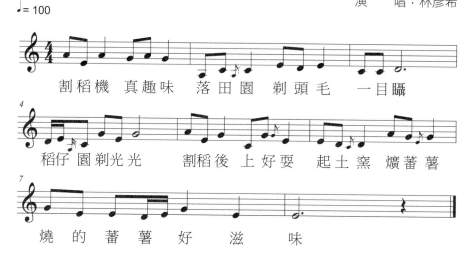

割稻機 真趣味　落田園 剃頭毛　一目瞤

稻仔 園剃光 光　割稻後 上好耍　起土窯 爌蕃薯

燒 的 蕃薯 好 滋 味

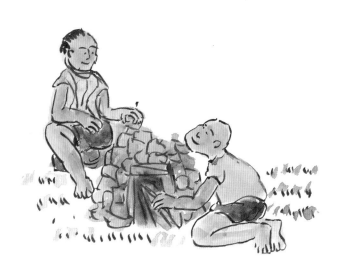

放雞鴨

作　　詞：康原
曲／編曲：林欣慧
演　　唱：林彥希

CD 13・14

♩ = 105

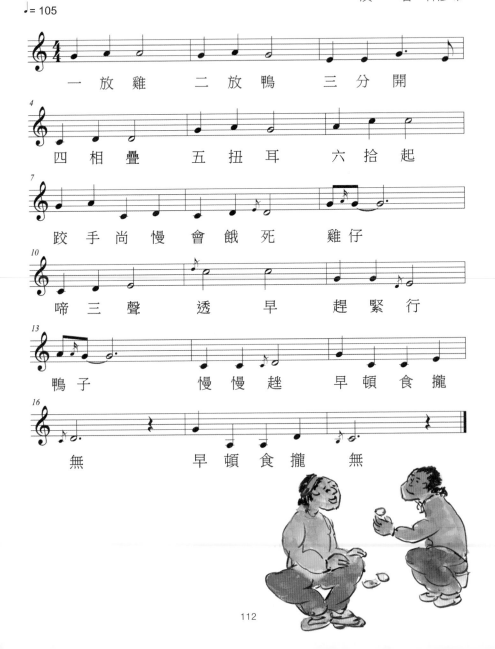

一 放 雞　二 放 鴨　三 分 開

四 相 疊　五 扭 耳　六 拾 起

跤 手 尚 慢 會 餓 死　雞 仔

啼 三 聲　透 早　趕 緊 行

鴨 子　　慢 慢 趖　早 頓 食 攏

無　　早 頓 食 攏 無

掩咯雞

作　詞：康　原
曲／編曲：林欣慧
演　唱：林欣慧

CD 15・16

♩= 120

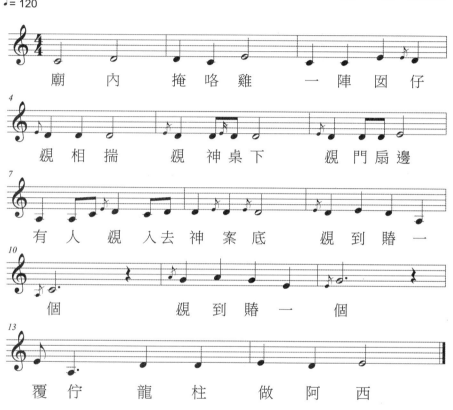

廟　內　掩　咯　雞　一　陣　囡　仔

覕　相　揣　覕　神　桌　下　覕　門　扇　邊

有　人　覕　入　去　神　案　底　覕　到　賰　一

個　　　覕　到　賰　一　個

覆　佇　龍　柱　做　阿　西

113

駛火車

作　　詞：康　原
曲／編曲：林欣慧
演　　唱：林彥希

CD 17 · 18

♩ = 115

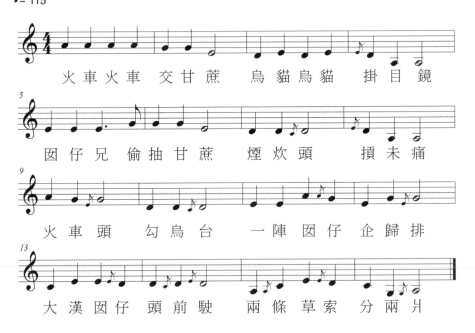

火車火車 交甘蔗　烏貓烏貓　掛目鏡

囡仔兄 偷抽甘蔗　煙炊頭　　損未痛

火車頭 勾烏台　一陣囡仔 企歸排

大漢囡仔 頭前駛　兩條草索 分兩爿

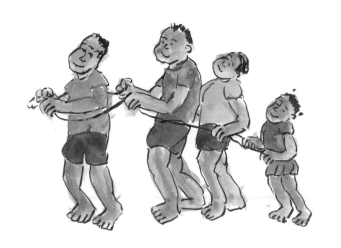

劍客

作　　詞：康　原
曲／編曲：林欣慧
演　　唱：林彥希

CD 19・20

♩= 85

阮細漢　　愛做英雄夢　　走江湖　無輕鬆

將竹箍　當做劍　巷仔底　　刀聲劍影

為名聲　賭性命　劍客　　就是阮的名

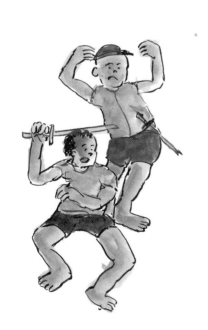
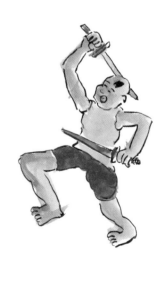

弄獅

作　詞：康　原
曲／編曲：林欣慧
演　唱：林彥希

CD 21 · 22

♩= 115

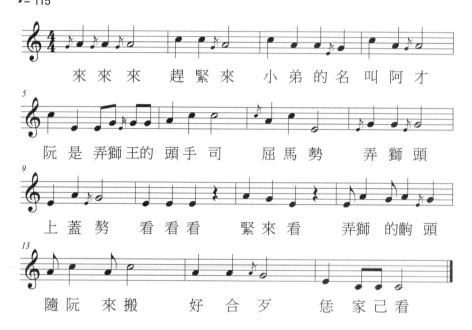

來來來　趕緊來　小弟的名叫阿才

阮是弄獅王的　頭手司　屈馬勢　弄獅頭

上蓋勢　看看看　緊來看　弄獅的齣頭

隨阮　來搬　好合歹　恁家己看

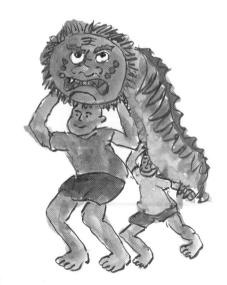

𬦰竹篙

作　詞：康　原
曲／編曲：林欣慧
演　唱：林彥希

CD 23 · 24

♩= 105

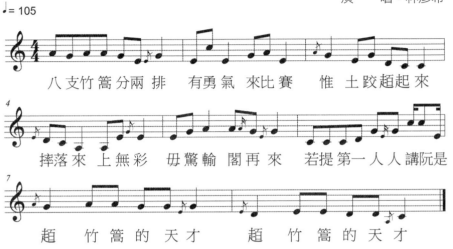

八 支竹篙 分兩 排　　有勇氣 來比賽　　惟 土 跤𬦰起 來

摔落來 上無彩　毋驚輸 閣再來　　若提第一 人人 講阮是

𬦰　竹篙 的 天才　　𬦰　竹篙 的 天 才

跳水

作　詞：康原
曲／編曲：林欣慧
演　唱：林彥希

CD 25 · 26

♩ = 100

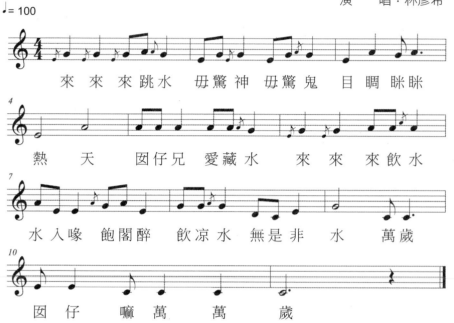

來 來 來 跳 水　毋 驚 神 毋 驚 鬼　目 睭 眯 眯

熱　天　　囡 仔 兄　愛 藏 水　　來 來 來 飲 水

水 入 喉　飽 閣 醉　飲 涼 水　無 是 非　水　萬 歲

囡 仔　嘛 萬 萬　歲

看戲

作　　詞：康　原
曲／編曲：林欣慧
演　　唱：林彥希
　　　　　林欣慧

CD 27．28

♩= 80

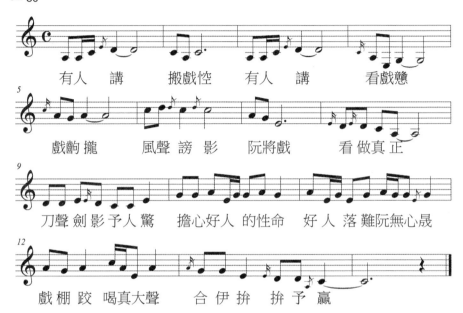

有人 講　搬戲悾　有人 講　看戲戇

戲齣攏　風聲謗影　阮將戲　看 做真 正

刀聲 劍 影予人驚　擔心好人 的性命　好人 落 難阮無心晟

戲棚 跤 喝真大聲　合 伊拚　拚予 贏

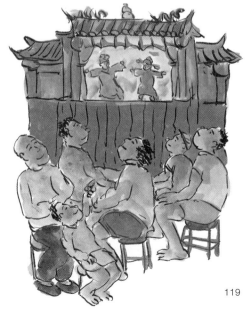

比武

作　　詞：康　原
曲／編曲：林欣慧
演　　唱：林欣慧

CD 29 · 30

♩ = 80

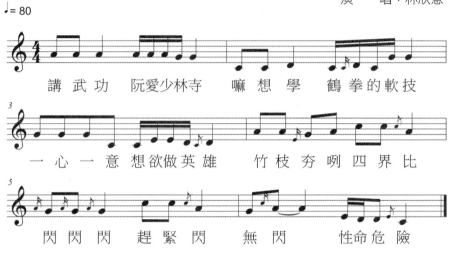

講 武 功　阮愛少林寺　嘛 想 學　鶴 拳 的 軟技

一 心 一 意 想欲做英 雄　竹 枝 夯 咧 四 界 比

閃 閃 閃　趕 緊 閃　無 閃　　性 命 危 險

辦公伙仔

作　　詞：康　原
曲／編曲：林欣慧
演　　唱：林彥希

CD 31 · 32

♩ = 106

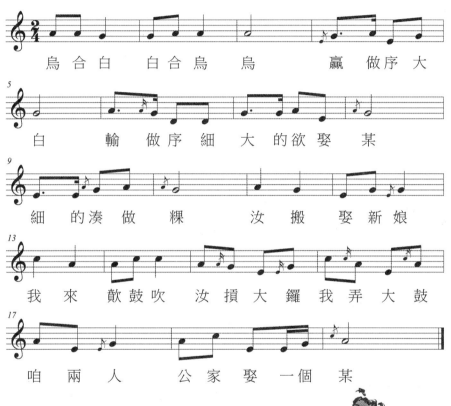

烏 合 白　白 合 烏　烏　　贏 做 序 大

白　　輸 做 序 細　大 的 欲 娶 某

細 的 湊 做 粿　　汝 搬 娶 新 娘

我 來 歕 鼓 吹　汝 損 大 鑼 我 弄 大 鼓

咱 兩 人　　公 家 娶 一 個 某

耍天霸王

作　　詞：康　原
曲／編曲：林欣慧
演　　唱：林彥希

CD 33・34

♩= 90

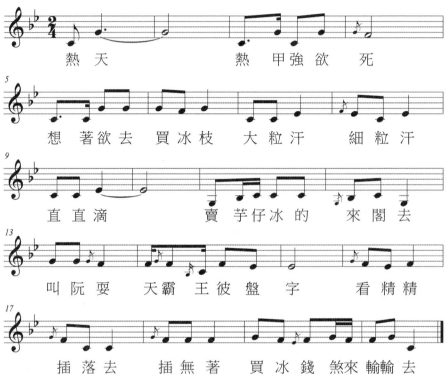

熱天　　　　　熱甲強欲死

想　著欲去　買冰枝　大粒汗　　細粒汗

直直滴　　　賣芋仔冰的　來閣去

叫阮耍　天霸王彼盤字　看精精

插落去　插無著　買冰錢　煞來輸輸去

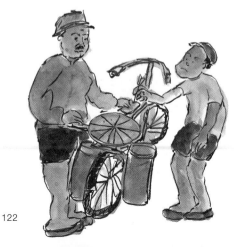

弄布袋戲

作　　詞：康　原
曲／編曲：林欣慧
演　　唱：林彥希

CD 35・36

♩ = 90

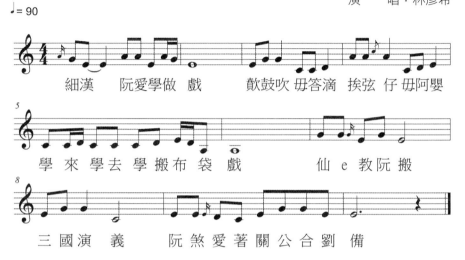

細漢　阮愛學做　戲　　歕鼓吹 毋答滴 挨弦 仔 毋阿嬰

學 來 學 去 學 搬 布 袋 戲　　仙 e 教 阮 搬

三 國 演 義　　阮 煞 愛 著 關 公 合 劉 備

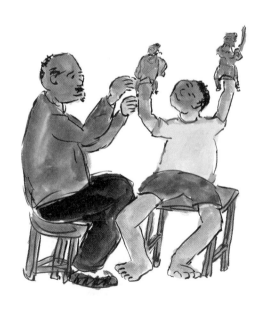

123

木屐弄大鼓

作　　詞：康　原
曲／編曲：林欣慧
演　　唱：林彥希

CD 37．38

♩= 110

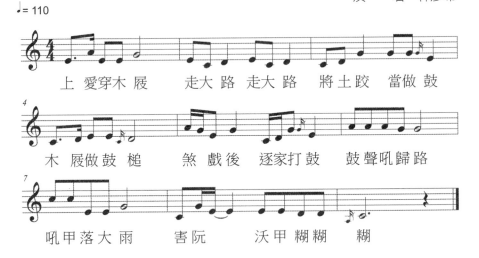

上　愛穿木屐　　走大路　走大路　將土跤　當做 鼓

木　屐做鼓槌　　煞 戲後　逐家打鼓　鼓聲吼歸路

吼甲落大雨　　害阮　　沃甲 糊糊　糊

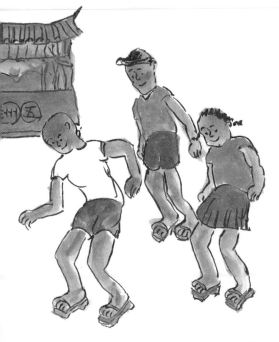

搖籃是帆船

作　詞：康　原
曲／編曲：林欣慧
演　唱：林彥希

CD 39‧40

♩= 85

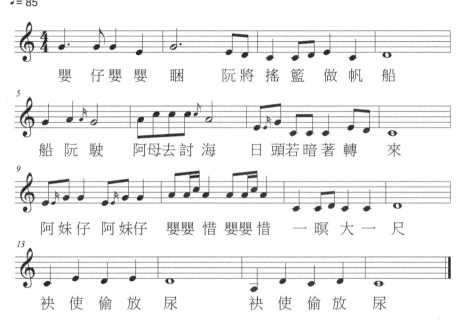

嬰　仔嬰嬰　睏　阮將搖籃　做帆　船

船　阮　駛　阿母去討　海　日頭若暗著　轉　來

阿妹仔阿妹仔　嬰嬰惜嬰嬰惜　一暝大一　尺

袂　使偷放　尿　袂　使偷放　尿

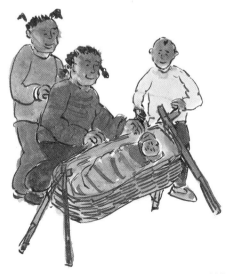

古早好耍的代誌

作　詞：康　原
曲／編曲：林欣慧
演　唱：林彥希

CD 41 · 42

♩= 100

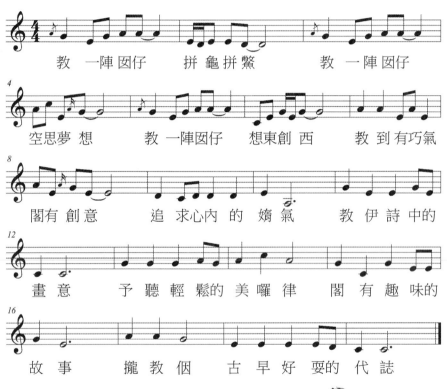

教　一陣 囡仔　　拼龜拼鱉　　教　一陣 囡仔

空思夢 想　　教 一陣囡仔　　想東創 西　　教 到有巧氣

閣有 創意　　追 求心內 的 嬌氣　　教 伊詩中的

畫意　　予 聽輕 鬆的 美囉 律　　閣 有趣味 的

故 事　　攏教 侕　　古 早 好 耍的 代 誌

灌塗猴

作　詞：康　原
曲／編曲：林欣慧
演　唱：林彥希

CD 43・44

♩= 120

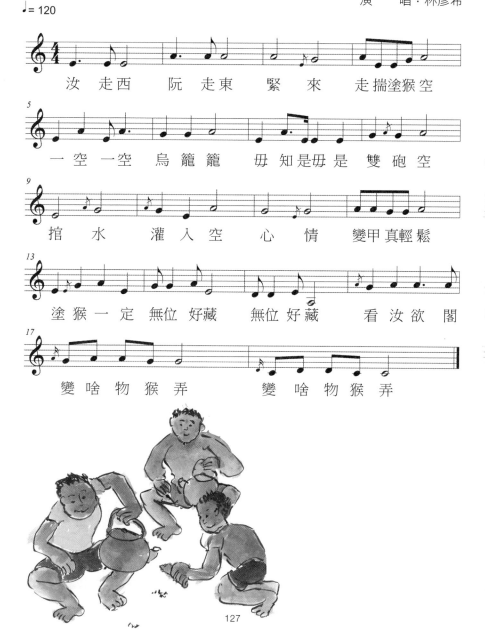

汝　走西　阮 走東　緊 來　走揣塗猴空

一空 一空 烏 籠籠　毋 知是毋 是　雙 砲空

搢　水　灌入 空　心　情　變甲 真輕鬆

塗猴 一 定 無位 好藏　無位 好藏　看 汝 欲 閣

變 啥 物 猴 弄　　變 啥 物 猴 弄

127

拈吉嬰

作　詞：康　原
曲／編曲：林欣慧
演　唱：林彥希

CD 45 · 46

♩= 100

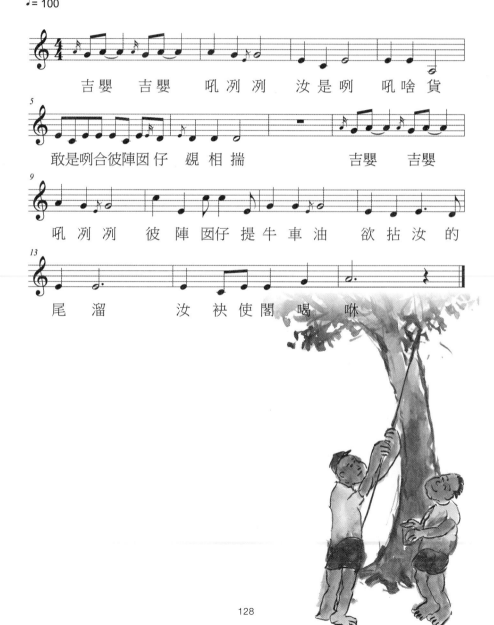

吉嬰　吉嬰　吼列列　汝是咧　吼啥貨

敢是咧合彼陣囡仔　覕相揣　　　吉嬰　吉嬰

吼列列　彼陣囡仔提牛車油　欲拈汝的

尾溜　汝袂使閣　喝咻

128

騎水牛

作　詞：康　原
曲／編曲：林欣慧
演　唱：林彥希

CD 47・48

♩ = 85

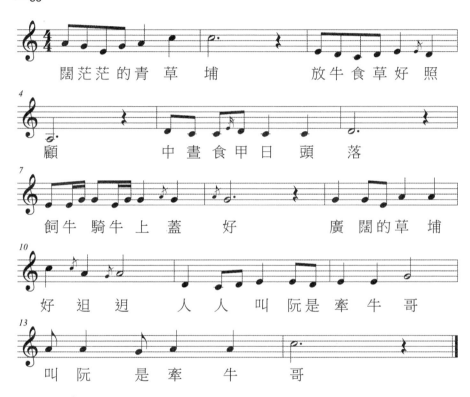

闊茫茫的青草　埔　　　　放牛食草好照

顧　　　　　中晝食甲日　頭　落

飼牛騎牛上蓋　好　　　　廣闊的草　埔

好迌迌　人人叫阮是牽牛哥

叫阮　是牽牛　哥

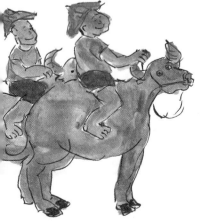

飼鴨母

作　　詞：康　原
曲／編曲：林欣慧
演　　唱：林彥希

CD 49．50

♩= 100

細漢　　阮 兜 飼 鴨　母　　　　人　攏　講

一年　飼牛 兩年　飼鴨　胡蠅 蠓仔 無愛拍　鴨阮嘛 飼真 久

讀冊寫字 嘛毋認輸　鴨母 生卵阮 上愛　拾 鴨 卵

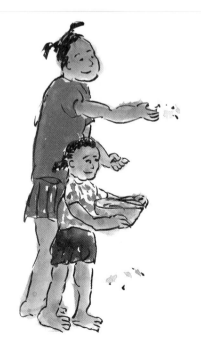

剖甘蔗

作　詞：康　原
曲／編曲：林欣慧
演　唱：林彥希

CD 51 · 52

♩ = 80

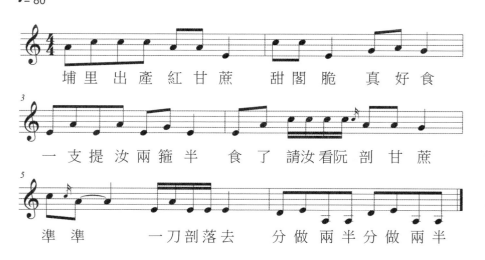

埔里出產紅甘蔗　甜閣脆　真好食

一支提汝兩籠半　食了請汝看阮剖甘蔗

準準　　一刀剖落去　分做兩半分做兩半

顧西瓜

作　　詞：康　原
曲／編曲：林欣慧
演　　唱：林彥希

CD 53・54

♩= 70

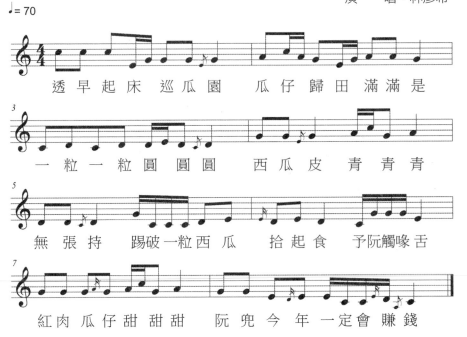

透早起床 巡瓜園　瓜仔歸田 滿滿是

一粒一粒 圓圓圓　西瓜皮 青青青

無張持　踢破一粒西瓜　拾起食　予阮觸喙舌

紅肉瓜仔甜甜甜　阮兜今年一定會賺錢

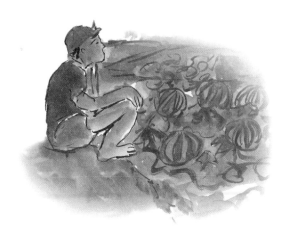

拾稻穗

作　　詞：康　原
曲／編曲：林欣慧
演　　唱：林彥希

CD 55 · 56

♩ = 95

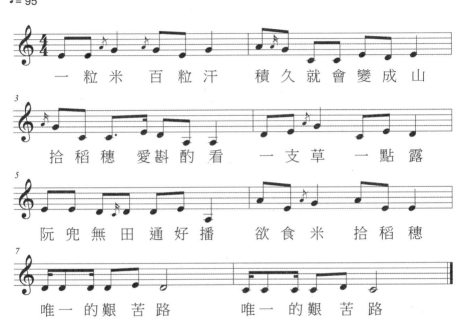

一粒米　百粒汗　　積久就會變成山

拾稻穗　愛斟酌看　　一支草　一點露

阮兜無田通好播　　欲食米　拾稻穗

唯一的艱苦路　　唯一的艱苦路

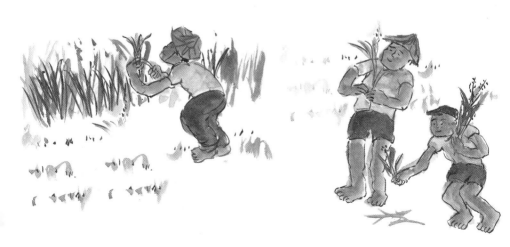

縛掃梳

作　詞：康原
曲／編曲：林欣慧
演　唱：林彥希

CD 57．58

♩= 77

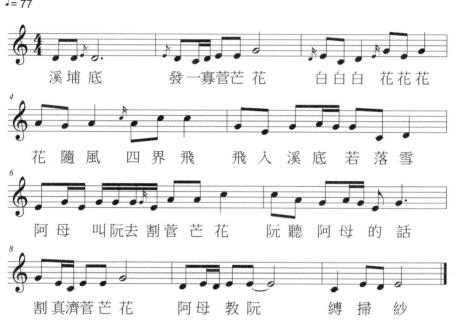

溪埔底　　發一寡菅芒花　　白白白 花花花

花 隨 風 四 界 飛　飛 入 溪 底 若 落 雪

阿 母　叫阮去割菅 芒 花　阮 聽 阿 母 的 話

割真濟菅芒花　阿 母 教 阮　　縛 掃 紗

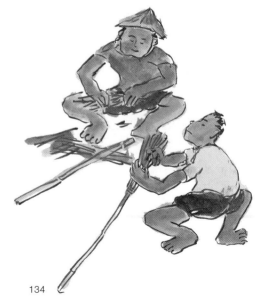

學播田

作　詞：康　原
曲／編曲：林欣慧
演　唱：林彥希

CD 59・60

♩ = 95

阮 是 細 漢 的 播 田 夫　戴 笠 仔

提 秧 仔　學 播 田　倒 退 嚕

一 區 播 了 閣 一 區　人 攏 叫 阮

囡 仔 師 父　學 播 田 嘛 也 當 耍 真 久

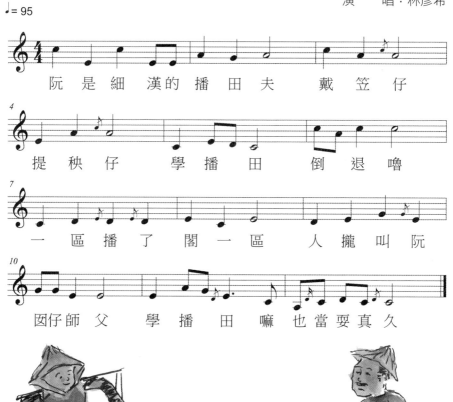

耍田園

作　詞：康　原
曲／編曲：林欣慧
演　唱：林欣慧

CD 61 · 62

♩ = 105

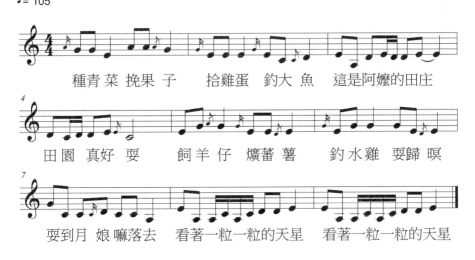

種青菜 挽果 子　　拾雞蛋 釣大 魚　　這是阿嬤的田庄

田園 真好 耍　　飼羊 仔 爌蕃 薯　　釣水雞 耍歸 暝

耍到月 娘 嘛落去　　看著一粒一粒的天星　　看著一粒一粒的天星

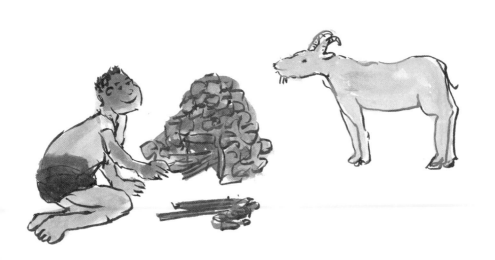

芋仔葉

作　　詞：康原
曲／編曲：林欣慧
演　　唱：林彥希

CD 63 · 64

♩ = 90

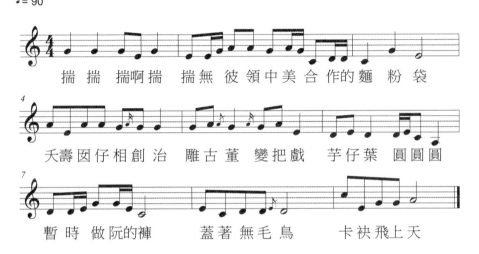

揣 揣 揣啊揣 揣無 彼 領中美 合 作的麵 粉 袋

夭壽 囡仔相創 治 雕古 董 變把戲 芋仔葉 圓圓圓

暫 時 做阮的褲 蓋著 無毛 鳥 卡袂飛上天

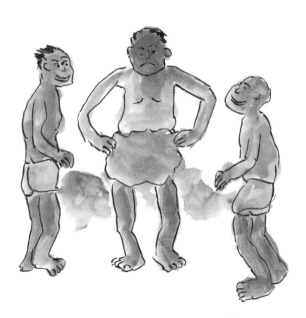

瓜仔花

作　詞：康　原
曲／編曲：林欣慧
演　唱：林彥希

CD 65・66

♩= 65

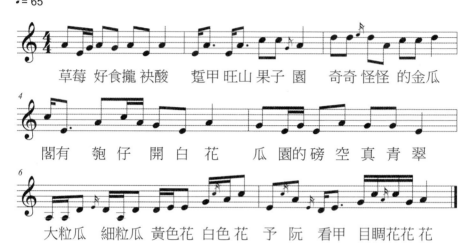

草莓 好食攏 袂酸　踅甲 旺山 果子 園　奇奇 怪怪 的金瓜

閣有　匏仔 開白 花　瓜 園的磅 空 真 青翠

大粒瓜　細粒瓜 黃色花 白色花　予 阮　看甲　目睭花花 花

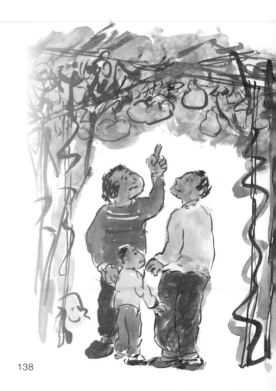

水圳邊

作　　詞：康　原
曲／編曲：林欣慧
演　　唱：林彥希

CD 67 · 68

♩ = 75

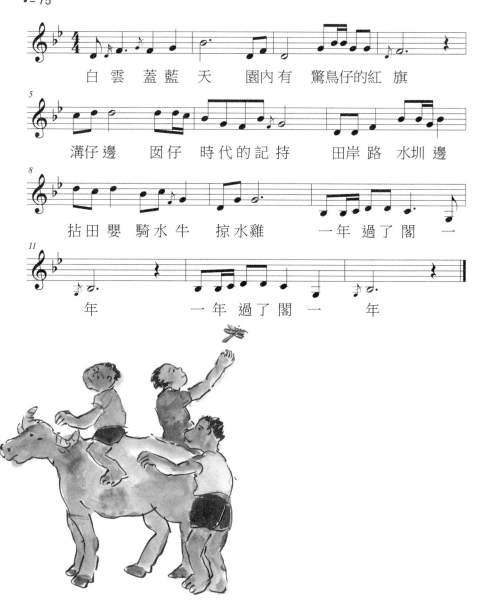

白雲　蓋藍　天　　園內有　驚鳥仔的紅　旗

溝仔　邊　　因仔　時代的記　持　　田岸　路　水圳　邊

拈田　嬰　騎水　牛　掠水　雞　　一年　過了閣　　一

年　　　　　一年　過了閣　一　　年

芋傘

作　　詞：康　原
曲／編曲：林欣慧
演　　唱：林彥希

CD 69 · 70

♩ = ♩ = 75

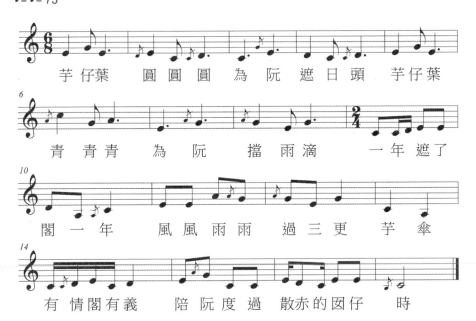

芋 仔 葉　圓 圓 圓　為 阮　遮 日 頭　芋 仔 葉

青 青 青　　為 阮　擋 雨 滴　　一 年 遮 了

閣 一 年　風 風 雨 雨　過 三 更　芋 傘

有 情 閣 有 義　陪 阮 度 過　散 赤 的 囝 仔　時

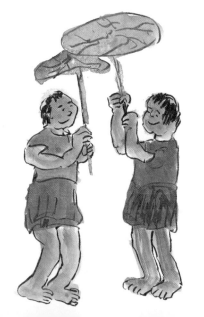

水雞

作　　詞：康　原
曲／編曲：林欣慧
演　　唱：林彥希

CD 71 · 72

♩ = 60

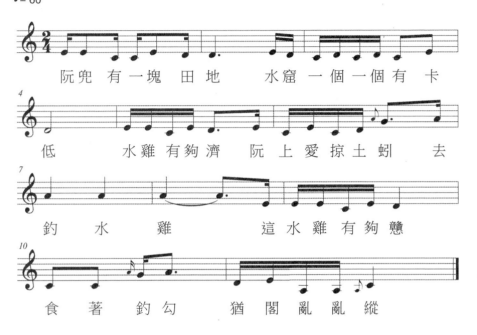

阮兜 有 一塊 田地　水窟 一個 一個 有 卡

低　　水雞 有夠 濟　阮 上 愛 掠 土蚓　去

釣 水 雞　　這 水雞 有夠 戇

食 著 釣 勾　猶 閣 亂 亂 縱

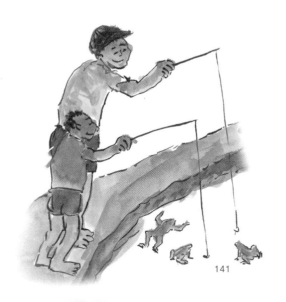

141

釣魚

作　詞：康　原
曲／編曲：林欣慧
演　　唱：林彥希

CD 73．74

♩ = 100

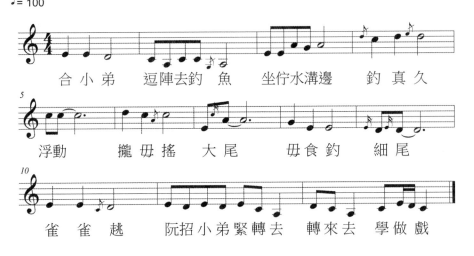

合小弟　逗陣去釣魚　坐佇水溝邊　釣真久

浮動　　攏毋搖　大尾　　毋食釣　細尾

雀雀趒　阮招小弟緊轉去　轉來去　學做戲

坐船網魚

作　　詞：康　原
曲／編曲：林欣慧
演　　唱：林彥希

CD 75・76

♩ = 100

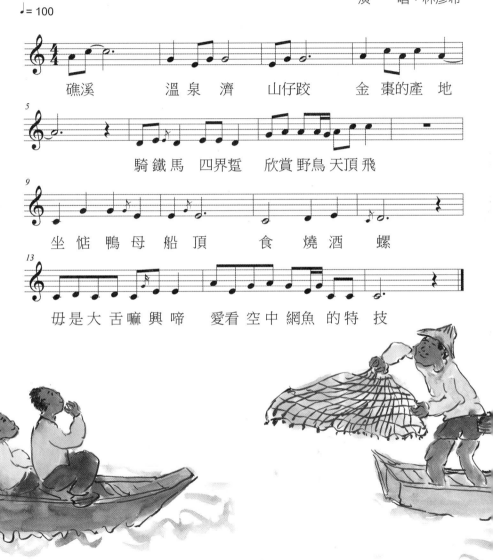

礁溪　　溫泉濟　山仔跤　金棗的產地

騎鐵馬　四界蹓　欣賞野鳥天頂飛

坐惦鴨母船頂　食　燒酒螺

毋是大舌嘛興啼　愛看空中網魚的特技

炮打烏龜

作　　詞：康　原
曲／編曲：林欣慧
演　　唱：林彥希

CD 77 · 78

♩ = 95

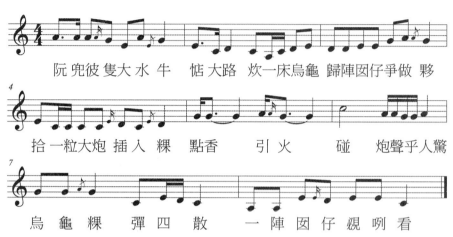

阮 兜 彼 隻 大 水 牛　恬 大 路　炊 一 床 烏 龜　歸 陣 囡 仔 爭 做 夥

拾 一 粒 大 炮 插 入 粿　點 香　引 火　碰　炮 聲 乎 人 驚

烏 龜 粿　彈 四 散　一 陣 囡 仔 覘 咧 看

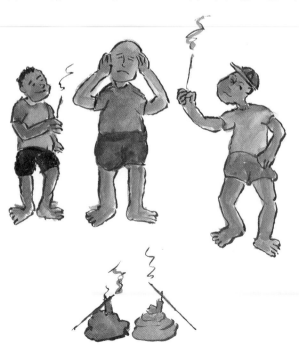

掠火金姑

作　詞：康　原
曲／編曲：林欣慧
演　唱：林彥希

CD 79・80

♩= 100

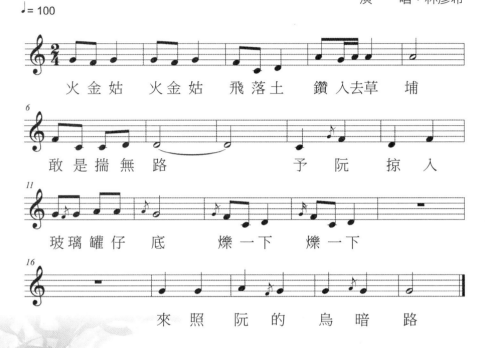

火金姑　火金姑　飛落土　鑽入去草　埔

敢是揣無路　　　予　阮　掠　入

玻璃罐仔　底　爁一下　爁一下

來照　阮的　烏暗　路

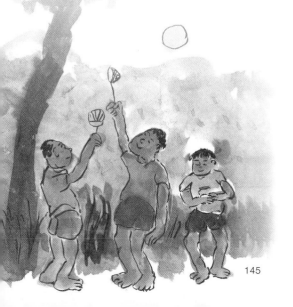

台灣漢寶園

作　詞：康原
曲／編曲：林欣慧
演　唱：林彥希

CD 81 · 82

♩= 120

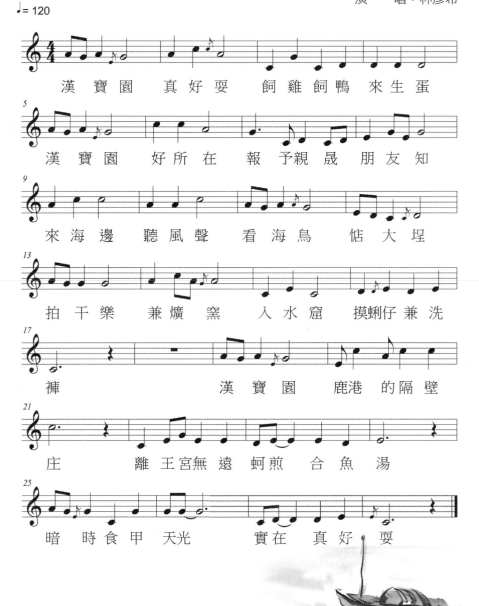

漢　寶　園　真好耍　飼雞飼鴨　來生蛋

漢　寶　園　好所在　報予親晟　朋友知

來海邊　聽風聲　看海鳥　恬大埕

拍干樂　兼爌窯　入水窟　摸蜊仔兼洗

褲　　　漢　寶　園　鹿港　的隔壁

庄　　　離王宮無遠　蚵煎　合魚湯

暗時食甲天光　　實在　真好耍

146

農場食料理

作　　詞：康　原
曲／編曲：林欣慧
演　　唱：林彥希

CD 83・84

♩= 90

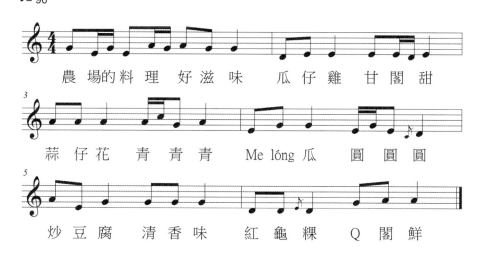

農 場 的 料 理　好 滋 味　瓜 仔 雞　甘 閣 甜

蒜 仔 花　青 青 青　Me lóng 瓜　　圓 圓 圓

炒 豆 腐　清 香 味　紅 龜 粿　Q 閣 鮮

逗陣來唱囡仔歌

晨星出版
Morning Star

康原（康丁源，1947～）

彰化人。編著有《追蹤彰化平原》、《八卦山下的詩人林亨泰》、《台灣囡仔的歌》、《台灣囡仔歌謠》、《人間典範全興總裁》、《台灣童謠園丁——施福珍囡仔歌研究》等七十本書。

曾任賴和紀念館館長，榮獲二〇〇四第六屆磺溪文學特別貢獻獎、二〇〇七年吳濁流文學獎新詩獎。現為彰師大台文所作家講座、修平技術學院兼任講師、作家，主持康原文史工作室。

新書預告
小書迷019

逗陣來唱囡仔歌IV
——台灣植物篇

康原／著　賴如茵／曲　李桂媚／圖　附CD及樂譜
（2010年11月出版）

◎康原將常常出現在台灣人生活當中，和台灣人食、衣、住、行關係密切的樹木、花草、蔬菜、水果，編成台語童謠。

◎尋常植物也能變得有趣味、有感情。讓孩子在快樂哼唱趣味歌謠的當中，開始認識大自然。

◎隨書附贈教唱CD及樂譜，並附有台羅拼音、字詞註解。

逗陣來唱囡仔歌IV內頁預覽

小書迷015

逗陣來唱囡仔歌Ⅰ
──台灣歌謠動物篇
【附CD及樂譜】

康原／著　張怡嬅／曲
李桂媚／圖
160頁／350元

收錄46首囡仔歌，140張動物照片。康原
以台灣諺語編成的童謠，也是具有自然知
識的動物小百科。

小書迷016

逗陣來唱囡仔歌Ⅱ
──台灣民俗節慶篇
【附CD及樂譜】

康原／著　曾慧青／曲
王灝／圖
160頁／350元

收錄45首囡仔歌，45張鄉土水墨畫。透過
康原的台灣童謠，認識最有台灣味的民間
習俗與節慶活動。

小書迷017

囡仔歌
──大家來唱點仔膠
【附CD及樂譜】

康原／著　施福珍／詞曲
王美蓉／繪圖
192頁／450元

台語童謠大師施福珍精心編寫50首台灣
傳統唸謠，附贈教唱CD及樂譜。是台灣
街頭巷尾最流行的囡仔歌，一代代傳唱
不輟。

小書迷011

台灣囡仔歌謠
【附CD及樂譜】

康原／著　皮匠／譜曲
余燈銓／雕塑
160頁／280元

一本兼具欣賞、學習價值的台語童謠讀
本。收藏五〇年代鄉間兒童生活記憶，
給大人、小孩無限歡樂的台灣囡仔歌
謠。

小書迷013

台灣囡仔的歌
【附CD及樂譜】

康原／著
曾慧青／譜曲
102頁／280元

收錄20首康原創作鄉土歌謠，詳盡注釋
與導讀賞析台灣歌謠之美。首創附贈教
唱版及欣賞版CD，讓你不僅能欣賞台灣
歌謠之美，更能輕鬆跟著唱。

彰化學013

台灣童謠園丁
──施福珍囡仔歌研究
【附樂譜】

康原／編
240頁／250元

共收錄施福珍囡仔歌60首及許常惠、向
陽等人分析評論，可謂最全面之施福珍
囡仔歌研究。

逗陣來唱囡仔歌III——台灣童玩篇／康原文；林欣慧譜曲；
王灝繪圖 . —— 初版 . —— 臺中市：晨星 , 2010.07
面； 公分 . ——（小書迷；018）

ISBN 978-986-177-376-6（平裝附 CD）

1. 兒歌 2. 童謠 3. 台語

913.8 99005341

小書迷 018

逗陣來唱囡仔歌 III ——台灣童玩篇

作者	康 原
譜曲	林欣慧
主編	徐惠雅
編輯	張雅倫
台語標音	謝金色
繪圖	王灝
排版	林姿秀
封面	陳其煇

負責人	陳銘民
發行所	晨星出版有限公司

台中市 407 工業區 30 路 1 號
TEL：04-23595820 FAX：04-23550581
E-mail：morning@morningstar.com.tw
http：//www.morningstar.com.tw
行政院新聞局局版台業字第 2500 號

法律顧問	甘龍強律師
承製	知己圖書股份有限公司 TEL：04-23581803
初版	西元 2010 年 07 月 06 日

總經銷	知己圖書股份有限公司

郵政劃撥：15060393
〈台北公司〉台北市 106 羅斯福路二段 95 號 4F 之 3
　　　　　TEL：02-23672044 FAX：02-23635741
〈台中公司〉台中市 407 工業區 30 路 1 號
　　　　　TEL：04-23595819 FAX：04-23597123

定價 350 元

ISBN：978-986-177-376-6
Published by Morning Star Publishing Inc.
Printed in Taiwan

廣告回函
台灣中區郵政管理局
登記證第 267 號
免貼郵票

407
台中市工業區 30 路 1 號

晨星出版有限公司

更方便的購書方式：

(1) 網站：http://www.morningstar.com.tw
(2) 郵政劃撥　帳號：15060393
　　　　　戶名：知己圖書股份有限公司
　　請於通信欄中註明欲購買之書名及數量
(3) 電話訂購：如為大量團購可直接撥客服專線洽詢

◎ 如需詳細書目可上網查詢或來電索取。
◎ 客服專線：04-23595819#230　傳眞：04-23597123
◎ 客戶信箱：service@morningstar.com.tw